色彩計畫

請貼代表你的照片

班級　　　　　學號　　　　　姓名

作者簡歷

賴一輝

學歷

師範大學藝術系畢業

美國聖何西大學研究所、主修工業設計、碩士

美國史丹福大學研究、國科會資助、研究主題

〝造型與色彩〞

經歷

明志工專工業設計科專任

實踐專校服裝設計科兼任

成功大學工業設計系兼任

師範大學工業教育系兼任

銘傳商專商業設計科兼任

色彩計劃

出 版 者：	新形象出版事業有限公司	
負 責 人：	陳偉賢	
地 址：	台北縣永和市中正路426號B1	
電 話：	29229000	
F A X：	29229041	
編 著 者：	賴一輝	
總 策 劃：	陳偉賢	
執行企劃：	黃筱晴、洪麒偉	
總 代 理：	北星圖書事業股份有限公司	
地 址：	台北縣永和市中正路426號B1	
門 市：	北星圖書事業股份有限公司	
地 址：	永和市中正路498號	
電 話：	29229000	
F A X：	29229041	
網 址：	www.nsbooks.com.tw	
郵 撥：	0544500-7北星圖書帳戶	
印 刷 所：	利林印刷股份有限公司	
製 版 所：	造極彩色印刷製版有限公司	

國家圖書館出版品預行編目資料

```
色彩計劃／賴一輝編著。--第二版。--
〔臺北縣〕中和市：新形象，民82印刷
    面；  公分。

  ISBN 957-8548-43-5（平裝）

  1.色彩（藝術）

963                    82004451
```

行政院新聞局出版事業登記證／局版台業字第3928號

經濟部公司執照／76建二辛字第214743號

王 序

在台灣設計學術與教育界，賴一輝兄的學養與敬業精神，一向備受推崇。今夏，他的新著「色彩計劃」付梓出版，我能借此機會向他祝賀，並向同道推薦，其樂何如！

我一直認爲，學人著書立說最重有睿智、有創見、負責任、富熱誠。我有幸先睹一輝兄這本新書，發現它不僅立論嚴謹，立意新穎，更可貴的是作者在書中一直暗暗的扮演著一位充滿藝術愛心、而且富於誘導媚力的智慧導遊，時時刻刻導引人神遊於奇妙的色彩世界，擷取色彩的寶藏，領會色彩的奧秘，進而熱切的參與創造屬於自己的色彩天地。

我與作者有一種共識：面對學術，不容愚妄。因此，我寧捨溢美之辭，而借此機會與同道檢討有關色彩教學的根本問題。眾所諸知，色彩學說興起於西洋，基本理論雖無大異，但色彩體系却眾說紛紜，多達三十幾種。台灣美術與設計教育界在色彩教學時，常以美國曼色爾體系與德國奧斯華德體系爲主體；但在應用上則幾乎全部採用日本實用配色體系(PCCS)。這種現象非常值得商榷，因爲日本實用配色體系向來未受世界重視，連日本色彩專家太田昭雄和河原英介亦在其所著「色彩與配色」的自序中特別聲明：「在歐美各國色彩學書籍中並無此體系（按即PCCS）之應用，此觀念應在色彩學教學中詳加補充說明」，何獨我國學界却情有獨鍾而奉爲圭臬？記得我在民國七十二年受國立編譯館之邀主持「國中美術」編務時，發現舊版美術教科書之色彩理論全部依據日本色研，除了專門名詞沿用日譯、在中文字義上多有謬誤之外，所用十二基本色相環竟然硬將舊日本色研之二十四色相環減半組成，着實令人不知所云。後經提出編輯委員會研討，乃決定改用伊登(Itten) 十二色相環，並根據外文原意、並力求與科學文學等譯名統一之原則，修正部分名詞，如赤改紅(red)、靑改藍(blue)、寒色改涼色(cool color) 等。民國七十三年，我與一輝、柏舟、國裕諸兄受北屋出版事業公司之託校訂「色彩與配色」譯本時，亦採相同態度。所以，當我發現一輝兄本書仍然採用日本實用配色體系以治配色時，心甚戚戚。固然，我深知國內色彩學術與教學的困境，一輝兄在此困境中所耕耘的成果，已十分令人激賞；而且一輝兄亦明白指出本書之採用日本實用配色體系完全着眼於色票之較易取得，並主張我國宜選用曼色爾體系做爲國定標準；但我仍然堅持，不得已之權宜絕非長遠之良策，我國有關色彩學術之研究發展實急待有識之士的不斷努力。

本書問世之時，一輝兄應已遠在美國繼續鑽研色彩心理。願他早日豐收歸來，爲中國色彩學術奠立良基。

 謹序於師大美術系

前 言

一件設計工作，色彩扮演很重要的角色。色彩運用得當，可以加強設計的效果，色彩不適當，足以使設計失敗。近年來，無論產品、室內、服裝以及商業設計，都無不十分重視色彩的效果。學校的色彩學課程，也更受到注意。

筆者從事色彩教育工作，已有十餘年的時間，也有很多次的機會，在不同工會及公司的講習班，講授色彩的課程，接觸了許多色彩課程的學生和學員。他（她）們不但熱心參與學習活動；課程結束時，常有人表示意猶未盡。

本書是筆者參照過去多年的教學經驗，以深入淺出，注重實用的想法寫成的。因為討論的是色彩，所以本書特別收集很多以彩色印刷為主的實例，當然也非常重視彩色印刷的品質；加以出版者不惜任何成本，委請國內水準很高的廠家配合分色和印刷。雖然如此，分色印刷也總有其極限，這種情形國外也是難免，因此本書也不敢說完全沒有瑕疵，只是盡了極大的努力卻是事實。

本書分為一、二兩部分，第一部分討論色彩的基本知識，第二部分討論色彩計劃的實用知識。書中很注重配色分析，也就是分析一個配色的色相和色調的組織，瞭解其配色構造。第八章色彩的調和項中，介紹怎樣分析配色結構，隨後的內文，都盡量附註配色分析的說明。希望讀者瞭解以後，自己也盡量多分析優良配色實例，這樣可以瞭解更多配色成功的道理。

配色分析用的色相及色調圖，都使用PCCS實用配色體系，PCCS體系是1965年日本色研採美國 ISCC-NBS色域理念融合曼色爾和奧斯華德優點重新編定的，和舊的色研體系不同。對一般人比較實用，但如要精密地表示顏色時，曼色爾表色法才適當，只是曼色爾體系雖然理想，可是大部份人無法擁有色票對照，而PCCS體系雖然不是十分理想，但目前未有比它更方便實用的工具，所以普通討論配色時，PCCS較合適。可以說各有不同優點，這是筆者特別要說明的。

此外，本書也提供一些有關學習的活動建議；譬如大家吹肥皂泡觀察彩虹色的變化，自製迴轉混色器等。這類活動，學生都很有興趣，也可以激發同學的想像力。老師也可以藉此機會講解枯燥的理論，使同學印象深，而容易吸收。

書中有許多地方，要求學生剪貼圖片。雖然本書已印刷了不少彩色圖片，但是學生能繼續搜集良好的圖片，有助於學習。而且圖片位置的安排，屬於視覺的平面設計能力，可以由此得到副學習的效果。

色彩名詞在我國還沒有統一的用法，所以有些名詞和其他的書籍稍有不同也許難免。青和藍的用法，我國向來十分混淆。筆者查閱許多書籍後，除了使用藍之外，較偏綠的藍，則依PCCS實用配色體系的16號色相，稱為青。也就是曼色爾體系 5 B 的顏色。「藍色」是由植物藍草代表的色名，據說由藍草染色時，染缸中沈澱的顏色叫澱色，也叫靛色，這個顏色應該是暗的藍。因此，普通稱彩虹色為紅橙黃綠藍靛紫，筆者認為藍靛是明度的深淺，不是色

相的轉移，所以彩虹色應稱為紅橙黃綠青藍紫，較為合理。筆者更希望我國儘早有色彩名詞的統一規定，則大家有所遵循，以免學習者產生困擾。

因為時間的關係，未能做到的地方還是不少。例如學更多色彩有關的小常識、建議更多的學習活動等，待將來再版時，繼續補充。

本書編寫的過程中，北星圖書公司的陳偉賢先生、顏義勇先生，非常耐心地等待完稿，以及二位對本書圖片內容與品質的執著，筆者必須表示由衷的感激。對於多年來在色彩學資料的收集、整理上，提供了不少協助的劉倫琪、陳瑤璘、林士琪同學，最後由王湘淇、黃雅惠、陳美齡同學，犧牲許多假期，辛苦地完成了編輯的工作，都要表示深深的感謝。

最後，筆者素來敬佩的王建柱教授，於百忙中允為寫序指教，更要在此表示至高的謝意

賴 一 輝 謹誌於台北

本書使用方法說明

①第 1 頁有貼自己相片及寫姓名的地方，一方面為老師檢查作業時，容易認識同學，也讓同學保持自尊，珍視自己的書籍及作業成果。

②空白處要求同學貼適當的圖片。希望每次都以平面設計的眼光，講求良好的畫面效果。圖片大小無法恰好時不必勉強使用，但可以自己構想如何解決才是最好的辦法。

③建議的活動，輕鬆之餘又可以發揮同學的想像力，是很有效的學習方式，值得老師撥時間實施。

④有些活動層次高。譬如拍幻燈片等。可以視實際情形取捨。

⑤本書注重使用配色分析的方法研究配色。希望同學影印書末的色相色調空白圖，練習分析。先由單純明顯的配色著手，色彩困難決定時，自己依理推斷。做多了會獲得意象別配色的模式，可當自己的參考。

⑥第一章便鼓勵所有的人，應注意欣賞自己身邊可以發現的美。從事設計工作者，永遠都要保持尋找美的眼光，才能不斷充實自己。

目　錄

第一部分　色彩的基礎知識

第一章 緒 論

1.1欣賞彩色世界

我們的周圍有許多美麗的彩色景象，雨後橫越天空的美麗彩虹，從古時候以來一直是人們讚嘆和引起遐思的對象。我們的祖先認為彩虹是天上的橋，希臘人想彩虹是神的信差，格陵蘭的人以為彩虹是天神衣裳的邊緣。

說到美麗的東西，人們就會說像花一樣，花的確將我們居住的世界點綴得好美。色彩的名稱有好多是以花的名稱來叫的，譬如蘭花色、玫瑰紅、黃水仙等等不勝枚舉。其他不知名的小花草也常常給我們意外的驚嘆。請你有時候蹲下來仔細端詳野外的小草花，請你有時候撿一片掉落在地上的秋天紅葉，也請你注意春天裏從小樹枝上剛冒出來的新芽。你會發現我們的周圍有好多美麗的東西待我們去欣賞。

動物也提供了我們許多美麗的顏色。蝴蝶向來就是美麗色彩的象徵，孔雀的羽毛有鮮豔而發亮的青綠和青色，稱為孔雀綠、孔雀藍。金絲雀有很可愛的黃色，原產地是熱帶的鸚鵡則有鮮豔對比的紅、黃、綠、藍的強烈色彩。

許多人喜歡養觀賞魚類。美麗的熱帶魚是另一種我們身邊的豐富色彩。玻璃缸內，漂亮的魚羣快活地游來游去，讓看的人也感染到愉快的氣氛。

並不是所有的魚類都看得見色彩，只有自己色彩很美的魚，顯然是有色覺的，否則在進化的過程中，不會在身上有這麼美的色彩演化出來。水中的彩色魚，就像陸上的花朵一樣點綴了我們的世界。

鑽石因為硬度高，光線產生折射大，所以顯得燦爛，紅寶石、藍寶石、翡翠、瑪瑙等等玉石，也都因為色彩美麗，又稀少，人類自古都很珍視它們，用它們當裝飾之物。古人認為玉石是天地精華的結晶，的確有它的道理。

珍惜視覺

著名的盲聾啞女作家海倫‧凱勒，認為五官健全的人，如果不會細心去欣賞自己周圍美麗的世界，是最令人惋惜的事情。在她的短文"三天的光明"（Three days to see）中，她提到一位朋友由樹林中散步回來，當她問朋友：「你看見了什麼？」。朋友回答說：「沒有什麼特別啊！」

海倫‧凱勒很感嘆的說，她僅僅只能依賴觸摸去感覺。但是她還

活動：
• 到室外觀察小花草，盡量找從前沒有注意的美

8

是可以感受到樹葉對稱的優美形態；春天時她會用手去尋找樹枝上帶
來春天訊息的小芽，有時候運氣很好，手扶著小樹枝感覺到微微的顫
動，她知道有鳥佇立在枝頭上唱歌。她說：「我多麼渴望能看見這些
東西呢！」。

在文章中，她說只要她能獲得三天，眼睛可以看得見的日子，她
就會覺得多麼幸福！在短短的三天中，有好多好多東西，她會迫不及
待地想親眼看看。海倫・凱勒鼓勵五官健全的人以如果有一天會再也
看不見來警惕自己，更珍惜地去欣賞自己周圍的美。

海倫・凱勒〝三天的光明〞的文章，高中的英文課本裏有，很值
得大家讀一讀。學習藝術或設計的人，要是自己都不會欣賞美的世界
，又怎能創造美給別人欣賞呢？

日出日落、博物館、美術館、電影、戲劇、芭蕾舞、街頭婦女的
時裝、她的忠誠的狗、天真純潔的嬰兒，都是海倫凱勒Helen Keller
渴望想看的。

活動：
• 樹葉或花瓣，放在薄紙
 內夾在書中

有意欣賞，處處都是美景—秋天黃葉和藍天的對比色調和

作業　　　　月　日
• 在長框內，仔細畫一片
 左圖中的黃葉，照樣上
 顏色。

欣賞美的世界

我國歷史上，許多文人也留下了許多欣賞美的典範給我們。

　　千里鶯啼綠映紅　　水邨山郭酒旗風

　　南朝四百八十寺　　多少樓台烟雨中　　　　　（杜牧　江南春）

杜牧描寫了江南水氣迷濛，楊柳和寺廟紅綠相映的美麗圖畫，不但可以想像視覺上的美，也讓我們感受到多麼悠閑和平的情景！

　　清溪流過碧山頭　　空水澄鮮一色秋

　　隔斷紅塵三十里　　白雪紅葉雨悠悠　　　　　（程顥　秋月）

你有沒有感覺到過秋天的天空，特別藍得透明？你有沒有欣賞過一朵朵棉花似的輕飄飄的白雲？如果碧綠山頭下有清溪流過，又有紅葉點綴在這個景色中，無疑是一張很美的圖畫吧！

　　糝徑楊花鋪白氈　　點溪荷葉疊青錢

　　筍根稚子無人見　　沙上鳧雛傍母眠　　　　　（杜甫　漫興）

杜甫從最不起眼的地方，發現了美，他看見散落在小路上的楊柳花絮覺得像是鋪了白色的毛氈，點點的小荷葉浮在水面上，竹筍從地上探出小小的頭來，沙洲上還有小野鴨，睡在母鴨旁邊……。

• 畫線條的精細描寫圖，再上淡彩

11

（物體的顏色分為反射色和透過色）透明的黃葉

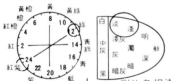

對比色相淺色調的調和配色

落日餘暉

（早晚的陽光，紅橙光波，較能透過厚空氣層，顯出金黃色）

綻開的荷花—粉紅和淺綠的調和

（視 9.2）

民俗服飾的美—泰國

（許多國家都有獨特的民俗服飾，注意觀察其特色）

1.2人類的生活文化與色彩

人類可能在20萬年前就已經使用色彩了。

住在洞窟的原始人類，在洞窟壁上畫鹿、野牛等動物以及狩獵圖。使用的顏料大概是炭粉、泥土、植物汁和動物油脂混合而成的。這些畫可能是為了祈願狩獵的順利，或紀錄狩獵情形，也可能完合是為了欣賞的目的而畫的。

數千年前的埃及女性，已經會塗眼影來打扮自己，也用色彩絢爛多彩的胸飾。埃及人喜歡把紅土塗在皮膚上，稱自己為紅色民族，神殿或墳墓的內部也用很多紅色裝飾。人民普通纏白布為衣服，國王則加藍色、綠色等條紋，表示高貴的身份。

貼美的圖片

14

希臘帕德嫩神殿

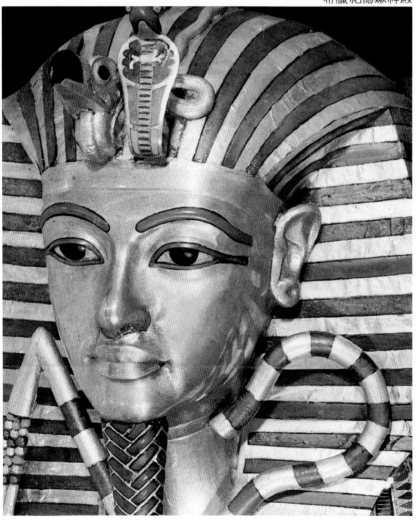

埃及土坦卡曼王像—金色，藍色是高貴的象徵

貼有關的圖片

我國在六、七千年前，就已經有彩陶文化。而且根據考古的發現，距今有四萬年以上的山頂洞人，已經有裝飾身體用的飾物，其中有些還染成了紅色。可見，在我國使用色彩的歷史已經很久。考古學的繼續研究，應該還有可能找到更早使用色彩的證據。

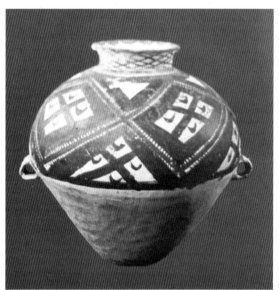

我國的彩陶

　　傳說中，虞舜的時代百官的服色，已經分爲五等五色。有記載的信史中，周禮有對服飾及用色的規定。戰國時代，陰陽五行的學說興起。色彩以黃、黑、青、紅、白的五種顏色，和金木水火土相對應。

　　這五種顏色也用來代表方位。東方是日出的地方，以草木生長的顏色青色代表。日落的西方是白色。南方是溫暖的方位，以紅色代表。北方是朔方，冷風吹來的方向，以黑色代表。中央是皇帝的所在，以黃色代表。

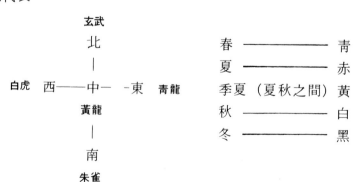

蒐集美的圖片貼上

漢朝的時候，皇帝的常服隨著季節定有五種，叫做五時衣。五時衣的顏色，叫做五時色，也是使用上述的五色。五時色和衣服的配合是：春—青色，夏—赤色，季夏—黃色，秋—白色，冬—黑色。這裏所謂的季夏是夏秋之間的一段季節。我們也由此可以看出，五時色和季節的配合，也相當有道理。草木生長的春天是青色，炎熱的夏天是赤色。寒冷的冬天是嚴酷的季節，以黑色為代表，秋天以白色代表，也可以說是適當的。季夏是立秋前的一段不到20天的期間，也是一年的中央，所以用黃色。

　　五色也叫正色。正色混合產生的顏色叫間色。衣裳用色的規定是，衣（上身）用正色，裳（下身）才可以使用間色。各朝代衣服的用色，都是地位較高的人，可以使用的色彩多，地位低的人，准用的顏色就很少了。譬如後漢時，公主和貴人的衣裳可以使用12種顏色，譬如朱色、紫色、深藍色，則只准公主和貴人使用，一般平民可望而不可及，就是各種官階的人，也是不准使用的。當時的規定，商人婦只能用淡青和淡黃的二種顏色。

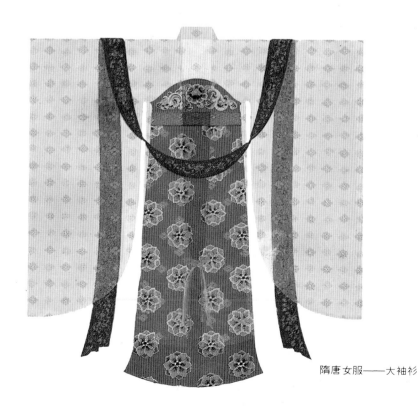

隋唐女服——大袖衫

貼有關的圖片

17

各朝代用色的禁制，使一般民間羨慕和憧憬多彩而鮮豔的顏色，以至於沒有用色禁制的現代，尚有許多一般人誤以為唯有鮮豔的顏色才好看，使得許多刺眼而不協調的色彩，充滿在我們周圍。我們固然不否定鮮豔色之美，但也要能欣賞淺淡灰色的高雅細緻的氣質。

充滿表現民俗文化；多彩鮮麗的交趾陶

貼圖片觀察其用色方法

金壁輝煌的廟宇內部

傳統服飾　　貼圖片觀察其用色方法

傳統的民俗色彩，用漸層的手法使用對比色彩

西洋的中世紀也叫黑暗時期，一切的感覺是灰暗的。這個時代，生活的至高目的是為宗教服務。中世紀的代表性建築樣式有哥德式建築。石造而厚實的哥德式教堂，威嚴肅穆，內部陰暗。採光的窗子使用多彩的玻璃，鑲崁基督教的故事，讓在教堂內部的人擡頭望去，很自然地產生神秘虔誠的心理。

　　文藝復興使歐洲脫離黑暗時期。思想上追求希臘時代人文思想的自由，藝術表現上刻板的宗教畫，被生動優美的繪畫取代。從波提切里的「春」，「維納斯的誕生」等畫，可以看出溫和雅緻的調和色彩。文藝復興三傑之一的拉斐爾則非常善用紅、藍、綠的對比配色。

　　接著文藝復興之後的十七世紀，在生活及藝術表現上被稱為巴洛克時代，強調豪華雄大的美。在宮殿的建築上可以看出金碧輝煌，動勢誇張的室內裝潢。

　　後來人們轉而喜歡細巧雅緻而柔和的女性美，稱為羅克克樣式。這是西洋十八世紀時候的事情。

　　到了十九世紀，研究色彩的學問漸漸發達，一般人知道色彩是由光線而來的，當時美術的畫派出現了〝印象派〞，主張繪畫應該表現自然光線下看到的實際情形。後來，新印象派畫家甚至將色彩還原到小色點，整張畫都用小色點來畫，讓觀看的人以自己的眼睛產生混色的結果。今天，利用網點的彩色印刷就是這個道理。

　　另一方面，產業革命後，許多產品用機器製造，沒有從前手工製作時那樣有藝術味道。因此有人起而倡導重新重視生活用品的美。這個提倡工藝的運動引起一連串迴響，開啓了二十世紀的設計思潮。

貼有關的圖片，觀察其用色方法

西洋精雕細琢富麗堂皇的宮殿室內

裝飾及表示地位的色彩與裝扮

原始民族的臉部色彩

表現高雅氣質的黑

民俗服裝

服飾用色，最能迅速反映時代的潮流

現代的色彩文化

與大自然打成一片的現代室內

貼現代色彩文化的圖片

現代室內照明

26

單純明快的現代用色

跑車的造形和色彩

第二章　認識色彩

2.1光

　　現在科學上解釋，光是光子的流動。光子是帶有微小能量的小量子，流動時具有波動的性質，一秒鐘的前進速度是30萬公里。光和其他的無線電波、熱線、紫外線、X光、宇宙線等，同為電磁放射能。頻率因不同，所以各有不同的效能。

　　人類的視覺器官，可以感應電磁放射能中的一段波段，波長約為380nm到760nm的範圍，這一段的電磁放射能，稱為光。

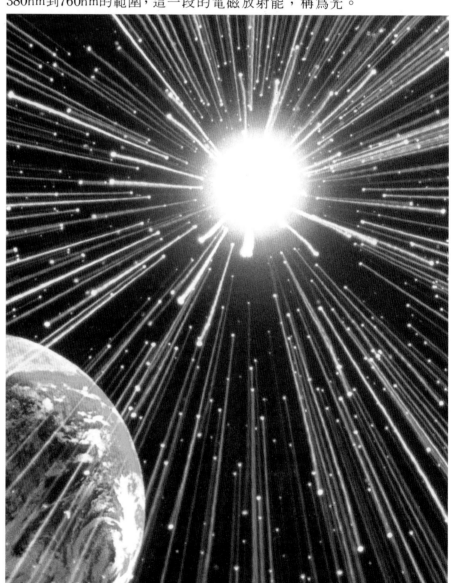

趣味小知識
- 太陽直徑是地球的109倍，表面溫度6000℃。核子熔合產生極度高溫（中心約1500萬℃）
- 由太陽、光子要距8分19秒，才能到達地球。我們知道的太陽是8分鐘前的太陽。
- 我們看見織女星，是26年前的她！因為離我們26光年
- 由1700光年的星球上，以超大型望遠鏡看地球的話，看到的是三國時代的戰爭—時光隧道！

太陽發散的巨大電磁放射能

光也特別稱為可視光。平常我們雖然看得見光的存在，但是它是無色的。光經過三稜鏡的折射，會分散出紅、橙、黃、綠、藍、靛、紫等的彩虹色光譜。

古來天上的美麗彩虹，引起許多人的遐思，有種種神話的附會，到了牛頓才解釋了它的道理。

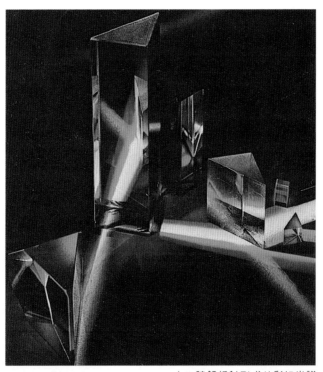

由三稜鏡折射形成的彩虹光譜

學生活動：在陽光下吹肥皂泡（實踐）

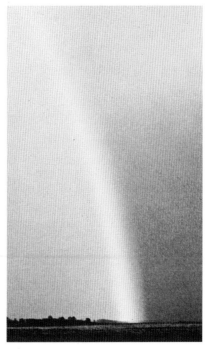

雨後的彩虹

活動建議：
• 用鏡子，把太陽光反射到室內
• 帶肥皂水和吸管，吹肥皂泡，觀察色彩漸變（泡膜極薄，反射的光波互相干擾，形成彩虹色）
• 用噴霧器，在陽光下噴霧，製造彩虹。

〔補充知識〕

　　電磁放射能是帶有能量的量子，振動引起的。量子的前進具有波動的性質，波長較長的振動較慢；波長短的，振動較快，前進的速度都是每秒30萬公里。

　　電視、收音機等廣播所用的無線電波，波長從幾十公分到幾十公里長。眼睛可以看見的光線，波長只有公尺的百萬分之幾，而宇宙線的波長短到只有幾兆到幾百兆分之公尺，已經超過我們能想像的範圍太遠了。

　　至於振動的頻率，無線電波每秒鐘約有幾十萬到幾億次的振動。光線則每秒有百兆次為單位的振盪。宇宙線的振盪頻率每秒10^{23}以上，也是無法想像的快速頻率。

　　電磁波的波長，普通常用nm（nanometer，1000000000分之一公尺）表示。有時也用mμ（minimicron，1000分之一μ）。可視光的範圍約為380～760nm，也有人認為是400～700nm。

　　在可視光範圍外的電磁波，首先有紅外線。紅外線也叫熱線，是讓我們感覺到熱的電磁放射能。曬太陽會熱，是紅外線的緣故，紅紅的炭火也發散出許多紅外線。在暗夜裏，偵察敵人的陣地，使用紅外線感應的底片照相，只要有部隊在，有熱發散出來，便可以找到敵人隱藏的所在。另外則有各種電波。

　　可視光的短波範圍之外，有紫外線，曬太陽會曬黑是紫外線的緣故。所以在高山上曬了太陽，雖然不熱，也會曬得黑黑的。人類的眼睛雖然看不見紫外線，但是昆蟲卻可以看得見。因此蜜蜂看見的景色一定比我們看的更偏藍得多。

　　X射線的波長更短頻率更高，穿透力更強。因為可以穿透肉體，所以可以利用它拍攝X光照片，檢查骨骼的情形。

　　人類對宇宙線的了解還不多，只是知道它對人體的危害很大。所幸的是由太陽放射出來的宇宙線和其他對人體有害的γ射線、χ射線等，都會被地球的大氣層阻擋住，才不至於損害到居住在地球的我們。可是到太空去的人，就必須有足夠的防禦設備才行。

圖片建議：
收音機　電視機
太空船　太空人
蜜蜂　胎胎　冒汗的人
日光浴
活動建議：
• 帶收音機來，捕捉空中的電波。

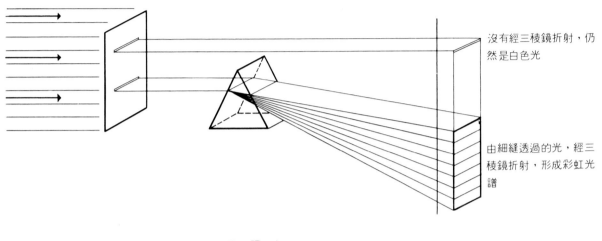

沒有經三棱鏡折射，仍然是白色光

由細縫透過的光，經三棱鏡折射，形成彩虹光譜

可　視　光

| 宇宙線 | r 射線 | X 射線 | 紫外線 | | | | | | | 紅外線 | 微波 | 雷達 | 調頻廣播 | 電視廣播 | 調幅廣播 |

紫藍青綠黃橙紅

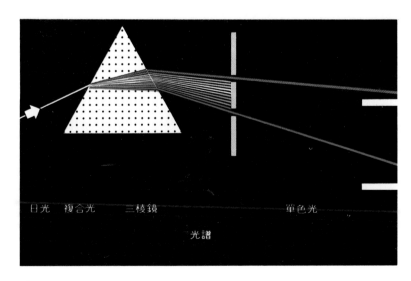

日光　複合光　　三棱鏡　　　　　單色光

光譜

（由Frans Gerritsen的原著摘錄）

2. 2視覺現象

　　眼睛是人類五官中最重要的器官。我們都說百聞不如一見，看見了才能相信。但是怎樣才能看見呢？

1.　有光線刺激眼睛。
2.　有健全的視覺器官，接受光刺激。
3.　光線的刺激，傳遞至大腦的視覺中心，然後產生視覺現象。

光線刺激───────→接受刺激的視覺器官───────→大腦視覺中樞產生視覺

產生視覺現象的過程

　　從前有人以為看見東西是由眼睛發散出某種東西，觸及對象，因此就看見了對象。「視線」，「目光炯炯」，「送秋波」，可以說都是這種觀念下產生的名詞。

　　也有人以為物體本身散發出某種小顆粒的東西，碰到眼睛，才讓我們看見它的。

　　現在已經明白「看見」是光線的「光子」刺激眼睛後，引起的知覺現象。像舌頭受到化學物質的刺激，產生味覺；嗅覺器官受到空氣中飄來的化學份子刺激，產生氣味的知覺一樣。

　　我們的眼睛，已經比原始功能的視覺器，分化出更具專業功能的系統，適合我們收集光刺激產生視覺，幫助我們的生活。

　　眉毛在眼睛之上，防止額頭上有汗水流入眼內。所以眉毛下的眼皮已經沒有汗腺會流出汗來。睫毛防止砂塵及異物飛入眼內。住在沙漠的駱駝，睫毛特別長就是這個緣故。

　　幾秒鐘眨一次眼睛，是用淚水洗涮眼睛一次，讓眼睛經常保持清

照鏡子寫生自己的眼睛

晰乾淨。瞳孔的大小，會自動調節變化，是為了調節進入眼球內的光線的量。就像照相機的光圈同樣的道理。眼球的水晶體，可以柔軟地改變曲率，讓光線可以折射後集中焦距在網膜上，結成清晰的映像，也像照相機鏡頭調整焦距，使要拍攝的畫像，結像在底片上一樣。

　　光線由瞳孔，經水晶體的調節，進入眼球後，將焦點結在網膜上。網膜的視覺細胞接受光子的刺激，引起一連串複雜的反應後，將刺激由視神經傳遞至大腦。

　　分佈在網膜上的視覺細胞，分錐狀及桿狀等兩種，各司色覺及明暗。司色覺的錐狀視覺細胞，密集在中心窩附近，數量約有 7 千萬個。物象的焦點如果沒有投射到中心窩附近，我們便無法看出顏色，物像也看不清楚。

　　中心窩附近以外的網膜區域，分佈約 1 億 3 千萬個桿狀視覺細胞，這種細胞會感應光線的明暗，但不會分辨色彩。

　　若因眼球的形狀及水晶體的曲度不正確，須要把物體拿到很靠近眼前才能看清楚的情形便是近視，需要用凹形鏡片調節焦距。東西要拿得較遠才能看清楚，便是遠視，需要用凸形鏡片調節焦距。老花眼是水晶體的調整焦距功能已經較差，對近距離的對象物沒有辦法調整焦距，形成和遠視同樣的情形，也可以用凸透鏡補救。

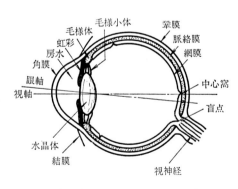

貼有關的圖片

　　鳥類色覺發達。我們可以推測，如果孔雀沒有色覺，牠漂亮的羽毛就沒有意義了。養雞場裝飼料的容器使用鮮艷的紅色和黃色，因養雞業者從經驗中知道，這種顏色較能刺激雞的食慾。

　　大部分的鳥類晚間的視力都極差，一到晚上就看不見了。（貓頭鷹是進化成夜間活動的例外）。

　　並非所有有眼睛的動物都像人類一樣，可看見彩色的世界，實際上，不同的動物有不同視覺器官的效能，有些眼力特別好的，有些眼睛位置在頭的兩側的，靑蜓的眼睛則是複眼，都是因生活上眼睛必需扮演不同的效能，而進化變成的。

　　老鷹的視力非常好，可由三百公尺的高空看見地面的老鼠，飛下來捕捉它。

　　松鼠、鹿、馬等的眼睛在頭的兩側，這種不兇猛的動物必需避免危險，所以眼睛在頭的兩側比較能夠注意到後面來的危險以便趕快躲避，對牠們來說，能看見可能危害牠的敵人，比眼睛能夠看見色彩更為重要。

貼有關的圖片

34

　　魚的眼睛能夠看到一百八十度的範圍，照相機有叫做魚眼鏡頭的，用這種鏡頭拍照，拍出的影像是圓形的。

　　蜻蜓等昆蟲的眼睛是複眼，由許多像水晶一樣的管子所組成的，一個眼睛集合了二千個那麼多的水晶管，眼睛雖大，視力卻非常的模糊，所以蜻蜓透過牠的複眼只能看見閃動的黑影趕快躲避，而不能看清對象是什麼。

　　蜜蜂、蝴蝶有色覺便於採花蜜，反過來說，要是蜜蜂、蝴蝶沒有色覺，植物就沒有需要開漂亮的花，引誘牠們來。不藉助昆蟲傳播花粉的植物，像稻子，靠風做為傳播花粉的媒介，它們的花開得很少但很密集，沒有漂亮的顏色，沒有香味，也沒有花蜜，靠風力把花粉吹到別株上去。

　　較高等的猿猴有色覺。因為在生活上牠們需要判斷果實是不是已經成熟，以便決定要不要採食。

　　根據進化的原則，動植物的器官或功能，都和生存有密切的關係。對生命有貢獻的，會留存下來，而且會繼續發展，否則便會萎縮消失。

貼有關的圖片

2. 3光色和物體色

　　沒有光就不會有色彩的感覺。不同波長的光，引起我們不同的色彩感覺。我們看到的色彩可分為二類；一類是發光體發出來的光的顏色，叫光色。另一類是普通看的物體的顏色，它們自己不會發光，但在光線照射下，我們看得見它的顏色，這種顏色叫物體色。

　　　　　　　　┌光　色─由發光體發出來的顏色
　　色彩─┤
　　　　　　　　└物體色─物體的顏色，自己不發光的物體
　　　　　　　　　　　　　，受光後顯出來的顏色。

光色

　　發光體發出的光，波長的組成不同，光的顏色就不一樣。太陽光平均包含所有可視光的全部波長，看起來沒有顏色。鎢絲電燈泡的光，長波方向份量較多，所以稍帶橙色。蠟燭光也是類似的情形顯得偏橙。發光體的光線，波長偏重在短波的，會顯得藍色、紫色。中波長會顯得綠色。

我們較熟悉的發光體有：

　　太陽─波長平均包括了可視光的全部範圍，平常看起來無色。

　　鎢絲燈泡─鎢絲電阻大，通電時產生高溫和光，光色稍帶橙色。

　　日光燈─普通因發出近似日光的色光，所以叫日光燈，是螢光燈
　　　　　　的一種。管內塗裝的螢光物質和水銀蒸汽，通電後發出可
　　　　　　視光。

　　蠟燭、油燈─物質燃燒產生熱和光，比燈泡的光更偏紅。

　　木炭的火─主要是發熱，散發出大量的紅外線，有一部分是紅色
　　　　　　的可視光。

　　水銀燈─利用水銀蒸汽通電後發出偏藍的色光。

　　霓虹燈─裝填不同的化學元素，利用通電發出紅、藍、綠等色光。

　　螢火蟲─發出有些偏綠的光，由螢火蟲體內的化學物質發出的可
　　　　　　視光，因不附帶有熱，也叫冷光。大部分的可視光都伴隨
　　　　　　著熱，所以螢火蟲的冷光長久以來讓人們很好奇。

活動建議：
* 帶手電筒、蠟燭以及其他能發光的東西，觀察不同的光色
* 在暗室中，點許多支蠟燭，輕唱感性的曲子⋯⋯
* 手電筒的光，以藍玻璃紙罩住，照明室內以綠色、紫色、紅色罩，感受不同氣氛
* 夜裏觀察野外的螢火蟲（已不容易看到了，可嘆）

問題：
* 為什麼結婚紀念日，以蠟燭光吃飯，可以增進感情？

光色　　　　　　　　白熱灯色彩偏暖色　　溫暖的光，感覺幸福

發光體　　蠟燭光　　　　光色　　　　　霓虹灯　　物體色　　　柔和室內照明

燦爛的烟火光彩

藍色光，顯得憂鬱

受光才看得見—物體色

物體色

　　自己不發光的物體，受光後才能看得見，也才能看見其顏色，像這樣的物體的顏色，叫物體色。物體色可以分為兩種：

　　　　　　┌ 反射色——普通的不透明物體
物體色——┤
　　　　　　└ 透過色——像玻璃、玻璃紙等等能把光透過的物體

　　我們的眼睛「看見」的意思，是有光子刺激視覺細胞引起視覺作用。光源體自己會放射出光子，但不發光的物質，受光源放射的光子後，才將光子再（反射或透過）到我們眼睛，引起視覺作用。

　　物體轉送光子時，常會吸收一部分光子，放走其他部分的光子。某物體的物質，如果會吸收振動頻率快、波長短的光子，而放走振動慢、波長長的光子，我們的眼睛接受的刺激是這些放走的長波光子，長波引起我們紅色的色覺，我們便說這個物體是「紅色」的。相反地，某物質放走短波的光子，吸收掉長波部分的光子，短波光子刺激我們眼睛，會引起我們紫色的色覺，我們就說這個物體是紫色的。

　　把各種波長的光子，仍然都放出來的物體是白色。

　　把各波長的光子，都吸收，不放出來的物體是黑色。

　　綠色是放出中波長的光子的物質。

　　灰色是各波長都平均吸收和放出的物質。

　　以透過色來說，讓各波長仍然通行無阻的，是透明的物體。讓長波透過，留住其他波長的物質，是紅色透明物。

貼有關的圖片

39

第三章　色彩的系統化整理

3.1色彩的三屬性

有彩色和無彩色

照片有黑白相片和彩色照片，黑白灰等顏色叫無彩色。紅、綠、藍等叫有彩色。

眼睛感覺到的色彩，是不同波長的光線刺激眼睛的結果。主波長是長波，刺激眼睛時產生紅、橙的色覺。主波長是短波，刺激眼睛時產生藍、紫的色覺。這些都是有彩色。

各波長平均一起刺激眼睛時，產生白、灰、黑等色彩感覺。若光波微弱，我們感覺為灰色，光波越少，灰色越暗。無彩色是各波長平均包含形成的，有彩色是光線分佈不平均，某些波長份量較多時產生的結果。

色彩 ┬─ 無彩色—黑、白、灰，各波長平均包含

　　　└─ 有彩色—紅、綠、藍等

各波長含量不平均，含量多的主波長顯示出它的顏色

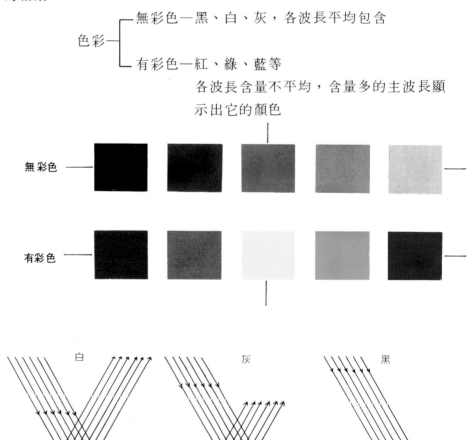

無彩色的形成道理

紅、橙、黃、綠、藍、紫等色彩的「表相」叫色相，色相的不同是主波長不同所引起的。色彩的性質，除了色相外，還有明暗程度的不同，叫明度。鮮豔程度的不同，叫彩度。統稱為色彩的三屬性。

　　　色彩的三屬性　色相　主波長不同所引起的色彩表相
　　　　　　　　　　明度　色彩明暗的程度
　　　　　　　　　　彩度　色彩鮮豔的程度

色相—眼睛可以感應的可視光，其範圍約波長 400nm至700nm 。看這個範圍內的光波，全部一起刺激我們的眼睛，我們只會感覺到光的刺激。假如刺激我們眼睛的光波，某些波長佔的較優勢，我們會感覺到這個主要波長的色彩。舉例來說，若是刺激我們眼睛的光波，以可視光中的長波佔最優勢的話，我們會感覺到紅色。假如中波佔最優勢，我們會感覺到綠色。所以，色相的不同是波長的組成不同引起的。紅、橙、黃色相，由較長的波長引起，綠色由中波長引起，藍、紫色相則由短波長引起的。

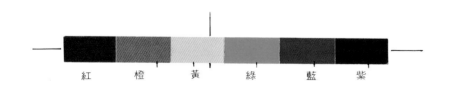

紅　　　橙　　　黃　　　綠　　　藍　　　紫

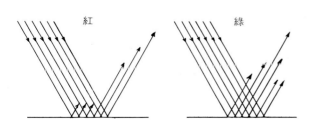

紅　　　　　　綠　　　　　　藍

有彩色的形成道理

紅

橙

黃

綠

青

紫

作業　　月　日
•塗六色相，貼框內

41

明度—刺激我們眼睛的光量多，我們會覺得明亮，也可以叫明度高。暗色的物體是反射出來的光量少，明色的物體是反射出來的光量多，前者叫明度低，後者叫明度高。

綠色的草地，在明亮的陽光下和在一棵大樹的樹蔭下，看起來二種綠色不一樣。陽光下的綠色是明亮的綠，也叫明度高的綠，樹蔭下的綠，顯得顏色較深，也叫做明度低的綠。

淺紅、淡紅都是明度高的紅；深紅暗紅都是明度低的紅。它們明度不同，但是色相都屬於紅色相。

黑色的東西，是將光全部吸收而不反射出來的物質；白色的東西，是將光全部反射而不吸收的物質。目前沒有物質是百分之百的純粹的黑色和純粹的白色。

爲了較明確地表示明度高低的程度，現在較適用的方法是將理論上的純黑（反射０％，全部吸收）當作０，將理論上的純白（反射100％，都不吸收）當作10，然後以明度１、２、３……９表示明度階段。譬如明度５表示中灰，明度７５表示淺灰，明度３表示很暗的灰。

明度系列作業

• 鮮藍依指定位置貼
• 往上加白，往下加黑

白
淡藍
淺藍
明藍
鮮藍
深藍
暗藍
黑

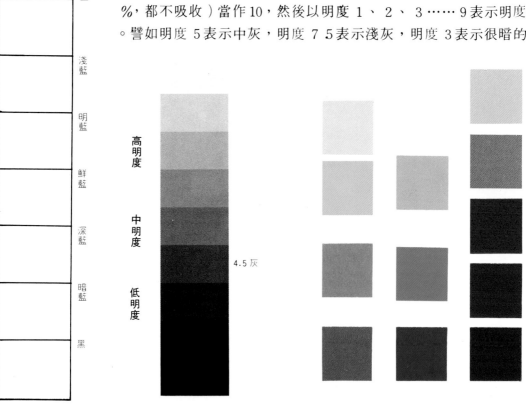

高明度

中明度

低明度

4.5 灰

彩度─色彩的鮮艷和不鮮艷的程度，叫做彩度。彩度也是色彩的純度以及飽和度的意思。顏色較鮮艷，叫做彩度高，不鮮艷，叫彩度低。色彩的純度低，含雜質多，彩度就會降低。藍色的顏料加了白色後，變成天空色的淺藍色。這時候，明度變得比較高，而彩度是降低了。藍色加了黑色，明度變低，彩度也變低。明度變高變低，彩度都會降低。

　　表示彩度的方法和明度相似，以無彩色當彩度 0，彩度 1、2、3……，數字越大，表示彩度越高。

彩度系列作業
●鮮紅，明度 4.5 灰依位置貼。
●由鮮紅漸加灰，使彩度漸變低，至完全灰止。

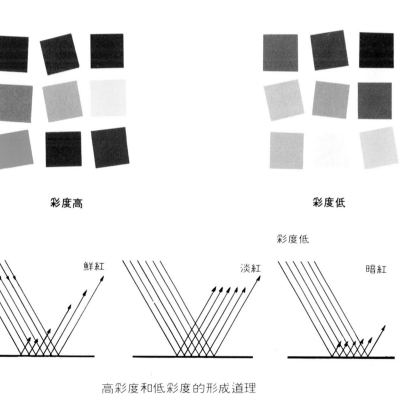

彩度高　　　　　　　　　　　　彩度低

彩度高　　　　　　　　　　　　彩度低

鮮紅　　　　　淡紅　　　　　暗紅

高彩度和低彩度的形成道理

彩度　　　　　　鮮紅純色

4.5灰

　　金銀等會發亮的情形叫光澤。金子是黃色的，在暗處不發亮時，只不過是土黃色，銀色不發亮時只是淺灰色。光澤是物體的表面狀態有許多小平面，這些小平面把光線像鏡面一樣全反射出來，讓眼睛感到燦爛的反射光。光澤並不屬於色彩的屬性之一。

　　螢光漆、螢光顏料都是色料中包含有螢光劑，受光線時，會發出更明亮的反光的緣故，也並不屬於色彩的屬性。

3. 2曼色爾色彩體系

由美國美術教師曼色爾(Albert H. Munsell 1858～1918) ，於1905年創立發表的色彩體系。他根據色彩的三屬性，有系統地建立色彩秩序，使用色相、明度、彩度的記號，正確地表達色彩。1929年由曼色爾色彩公司出版標準色票，叫做Munsell Book of Color 。爲了更正確，美國光學學會於1943年進一步做了一些修正。修正過的標準色票叫「修正曼色爾表色體系」。現在一般使用的都是修正過的標準色票。

曼色爾表色體系被採用得很廣，除了美國，日本的工業規格也正式以曼色爾表色方式，選定爲國定的表色方法。我國中央標準局對於表色尚未有所規定，將來採用曼色爾方式應該較爲妥當。

現在美國Macbeth公司和日本JIS均有出版。 依照色相共分40頁，每一頁插有數十小張色樣，每張色樣都可以單獨抽出來，以便在比色時，可以直接和對象色放在一起比較，較爲正確。

曼色爾體系的色相，分爲10色相。要更細分時，每色相再以數字1、2……10表示。共可表示100色相。每色相以 5 爲代表色相。

色　相

曼色爾體系的色相，共成10色相。再細分爲100 。其方法是：首先取紅R 、黃Y 、綠G 、青B 、紫P 等 5 色相，排在圓環上。然後再各色中間，再插進 5 色相，都是原來色相的補色。這些色相是，黃紅（橙）Y R 、綠黃G Y 、青綠B G 、紫青P B 、紅紫R P 。一共就成了10色相。爲了更細分，每一色相再細分爲10。用 1 、 2 、……10的號碼，表示細分後的顏色，譬如 2 Y 、 8 B ，各表示黃色相中之第 2 號位置的顏色，青色相中之第 8 號色。人類的眼睛，在一個色相環上，最多大約可分辨到 120 色左右，所以曼色爾色相環，細分到 100 ，可算是十分細微。實用上的標準色相，普通由每 1 色相，取出 4 色，就是2.5、 5 、7.5、10做爲代表，共成40張色相的色票。又每色相以中央位置的 5 ，爲該色相的代表色。

貼有關的圖片

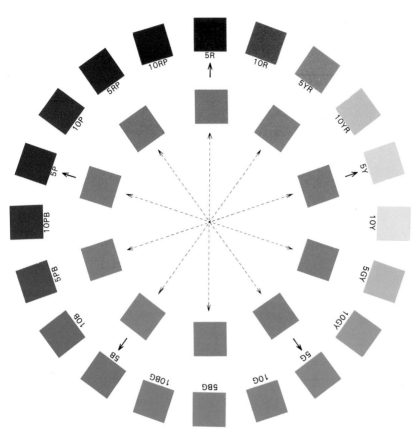

紅 R	(Red)	1 R 2 R 3 R 4 R <u>5 R</u> 6 R 7 R 8 R 9 R 10 R
黃紅 Y R	(Yellow Red)	1 YR 2 YR 3 YR 4 YR <u>5 YR</u> 6 YR 7 YR 8 YR 9 YR 10 YR
黃 Y	(Yellow)	1 Y 2 Y 3 Y 4 Y <u>5 Y</u> 6 Y 7 Y 8 Y 9 Y 10 Y
綠黃 G Y	(Green Yellow)	1 GY 2 GY 3 GY 4 GY <u>5 GY</u> 6 GY 7 GY 8 GY 9 GY 10 GY
綠 G	(Green)	1 G 2 G 3 G 4 G <u>5 G</u> 6 G 7 G 8 G 9 G 10 G
青綠 B G	(Blue Green)	1 BG 2 BG 3 BG 4 BG <u>5 BG</u> 6 BG 7 BG 8 BG 9 BG 10 BG
青 B	(Blue)	1 B 2 B 3 B 4 B <u>5 B</u> 6 B 7 B 8 B 9 B 10 B
紫青 P B	(Purple Blue)	1 PB 2 PB 3 PB 4 PB <u>5 PB</u> 6 PB 7 PB 8 PB 9 PB 10 PB
紫 P	(Purple)	1 P 2 P 3 P 4 P <u>5 P</u> 6 P 7 P 8 P 9 P 10 P
紅紫 R P	(Red Purple)	1 RP 2 RP 3 RP 4 RP <u>5 RP</u> 6 RP 7 RP 8 RP 9 RP 10 RP

明 度

曼色爾體系的明度階層，共分為11階段。理想中的純黑色以0，
理想中的純白色以10表示。（事實上沒有完全的純黑及純白），中間
依明暗的程度，用1、2、3……9等數字表示明暗的程度。明度1
、2是暗的顏色，明度8、9是靠近白色的明度高的顏色，明度4、
5、6是明度中的顏色。

貼有關的圖片

45

表示明度的方法，無彩色用Ｎ１、Ｎ２、Ｎ８……的方式，有彩色以１/、２/、８/……的方式表示。

　　為了更細分明度的階層，可以用Ｎ5.5，8.5/等10分法的小數表示。實用的色票，往往以Ｎ１做為最暗的顏色，以Ｎ9.5為明度最高的色案。

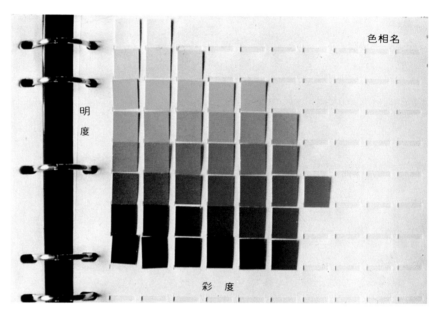

曼色爾色標準色票內頁

彩　度

　　曼色爾的彩色階層，以無彩色為彩度０，然後依感覺的等距，隨著彩度的增強，分階段至純色為止。曼色爾當時由無彩色到純紅色，共分了14階段，也就是純紅色的彩度14，寫成/ 14。純綠色的彩度沒有純紅那麼強，曼色爾由灰至純綠色，共分出８階段而已，也就是純綠的彩度是８（ /8）。後述的德國、日本的色彩體系，都將各色的最高彩度齊頭，曼色爾體系則是隨色相而異，純色的最高彩度並不相同。由曼色爾標準色案上，看到各頁的最高彩度長短不一就是這個緣故。曼色爾體系的色立體，也因此有樹木的感覺，所以叫 Color tree。

　　隨著色料製作技術的進步，可以製造純度更高的色料。最高彩度值也就隨著提高。現在純綠色的彩度已經可以達到12，紅色、橙色，也已經有彩度15的純色了。

貼有關的圖片

曼色爾體系的表示法

曼色爾體系表色時，將色相、明度、彩度等之屬性，用下記的方式標示。

色相　明度/ 彩度　　　（H　V／C）

例：5 R　　4.5／14

色相 5 號的紅，明度 4.5，彩度14的紅色

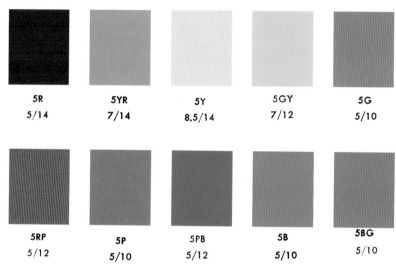

5R	5YR	5Y	5GY	5G
5/14	7/14	8.5/14	7/12	5/10

5RP	5P	5PB	5B	5BG
5/12	5/10	5/12	5/10	5/10

曼色爾色相

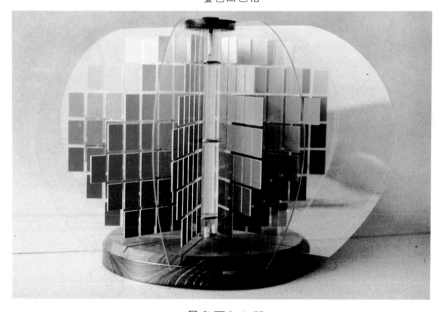

曼色爾色立體

貼有關的圖片

47

3. 3奧斯華德色彩體系

　　奧斯華德(Wilhelm Ostwald, 1853～1932) 是曾獲諾貝爾獎的德國化學家。1923年發表了他創立的色彩體系及標準色案。奧斯華德色彩體系,特別注重色彩調和的秩序。他認為調和就是秩序。美國紙器公司,曾利用奧斯華德色彩體系,編訂了一套〝色彩調和手冊〞Color Harmony Manual ,曾經被利用得很廣。

　　奧斯華德體系的特色,在於很容易利用它找尋調和色。

　　奧斯華德體系的色相環,共分24色。每一色相,依色彩純色量和黑白量的不同,排成很有秩序的同色相正三角形,共成36色。在這個正三角形中,直線方向的色彩,都可以成組互相搭配,得到色彩調和的結果。可以找相鄰的顏色搭配,也可以找跳格的,較遠的顏色搭配。相鄰的顏色,配色效果較溫和安定,隔開的顏色,配色效果較強烈活潑。

　　要和其他色相配色時,只要在其他色相中,找位置相等的顏色,便可以得到調和的效果。譬如說明圖中的ic色,可以找其他色相的ic色搭配。至於色相離得近,效果較溫和,色相離得遠,效果就較強烈活潑。

色　相

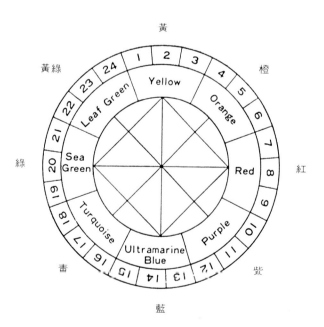

奧斯華德色相環

奧斯華德體系的色相環，共分24色。

分成24色的方法是，先定基本的4色。這4色是互相成為補色的黃～藍，紅～青綠。先把它們排成十字形。然後在4色中間，再插進去4色。新插進的4色是，橙、紫、青、黃綠。這樣就成了8色相，最後把每一色相再分為3色，結果總共成為24色的色相環。在圓周對面相對的顏色，都是互相成為補色的顏色。

要表示色相時，由黃開始，到最後的黃綠色相，用1、2、3……24的號碼表示，但也可以用色相名稱表示。因每一色相分成3色，所以要寫成2Y（黃色相的第二色），3P（紫色相的第3色）等的方式表達。

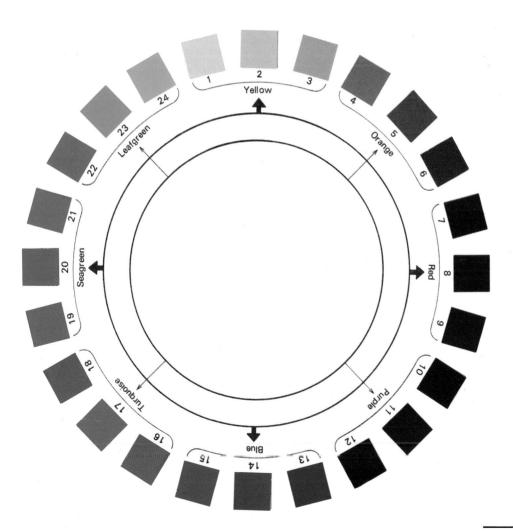

同色相三角形

　　奧斯華德體系的嚴密秩序，最能由同色相三角形的構成看出來。這個正三角形，三個頂點各為最白色、最黑色以及最純色（實用色案無法有 100% 的純度，只取所能得到的最高純度）。三角形的各邊，各依黑白量的漸變，以嚴密的比例排成 8 色，全部的三角形內部，也根據這樣的秩序排滿，總共形成36色。這樣形成的36色，都是同色相

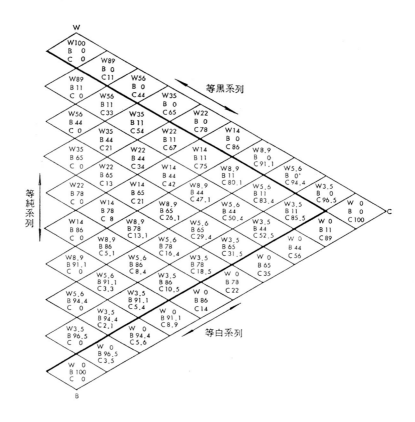

，只有明暗、純度的變化。這個三角形，叫同色相三角形。

　　由圖可以看出來，垂直邊有 a c e g i l n p，8 個英文字母，這些表示明暗階段。奧斯華德規定，明度的階層合乎一定的視覺法則，使這個階段很有秩序地遞變。a 是明度最高的無彩色（白），a 的明度是 c 的 1.6 倍（反射率），c 又是 e 的 1.6 倍，e 是 g 的 1.6 倍……，都是 1.6 倍的等比。1.6 倍的比數，也是設計上最有名的黃金比。

這個正三角形中的各色，垂直方向在同一直線上的色彩，純度一樣高，所以叫「等純系列」。另外平行於其他兩邊的直線，一個叫「等白系列」，一個叫「等黑系列」。我們將在補充資料中，才說明什麼叫等白、等黑。不過，根據奧斯華德的理論，等純、等白、等黑直線上，都可以找出互相調和的色彩。這也就是奧斯華德體系的最重要特點。表示某一位置的色彩時，可寫成：ｐａ，ｅｃ等，指出其位置的符號。奧斯華德的理論也指出，由ｐ及ａ的符號，就可以計算出，該位置色彩的純色量是多少％。

本張當作業樣品，請另做作業

奧斯華德體系的表色法

　　寫成：５ｐａ……色相５號、指橙色20，ｐａ位置之色。
　　　　22ｅｃ…色相22，指黃綠１ＬＧ，ｅｃ位置之色。

蒐集美的圖片貼上

3.4實用配色體系─PCCS體系

這是日本色彩研究所編訂的〝實用配色體系〞Practical Color Coordinate System。　　日本國家的色彩研究所，從實用的角度，綜合了美國的曼色爾、德國的奧斯華德等色彩體系的長處，於1965年發表的色彩體系。做為討論配色的用途非常適當。這個體系也可以和系統色名相對應。

PCCS體系的特色，在於將色彩的三屬性，用色相和色調兩種觀念來討論。因為，一般人平常討論色彩時，絕少會把三屬性都講出來。普通會說：鮮紅色、淡紅色、深紅色等，這樣的表達方式，已經包括著色調的概念。紅是色相，鮮、淡、深等的修飾語，讓我們知道，什麼樣的紅色？淡紅色一定是比較接近白的紅，深紅色是比較偏暗的紅，那麼我們不但知道明度的情形，也知道彩度降低了。鮮、淡、深等形容紅色的情形的修飾語，同時也表達了明度和彩度兩種色彩的屬性。所以PCCS體系，為了讓一般人都能夠容易瞭解，避免繁複的色彩表示方法，就用色調的觀念組織色彩的位置，又大量出版不昂貴的色票，使得PCCS體系，在普通的教學或設計的討論上，變成很方便利用的工具。

PCCS的單色相面，也類似奧斯華德體系的同色相三角形，具有色調間的秩序關係，所以也容易找尋調和的色彩。稱為實用配色體系的緣由，也就是這個原因。

色　相

PCCS體系的色相分為24。用數字表示色相，譬如1、2、3…24。也可以用色相名表示。譬如紅R、偏紅的橙r O、偏黃的綠y G、黃綠Y G等。普通使用數字較為簡便。

各色相在色相環上，都有一定的位置。曼色爾、奧斯華德體系，也都有自己規定的位置，只是這三種體系中，色相在色環上的位置，都不相同。PCCS體系之主要用意，在於方便討論配色，常需要用到色環上的色相位置，所以記熟PCCS各色相的位置，很有用處。

以鐘面來比喻，色相2號之紅（代表性的紅），位置在9點鐘的地方。黃色12點，青綠色3點，青紫色6點……。PCCS的色相環，圖周對面的色相，都是互為補色的色相。

PCCS的實用性色票，除最鮮艷色準備24色外，其餘都是2、4

、6、8……24等的偶數色相，由日本色彩研究所發售，用途很好。

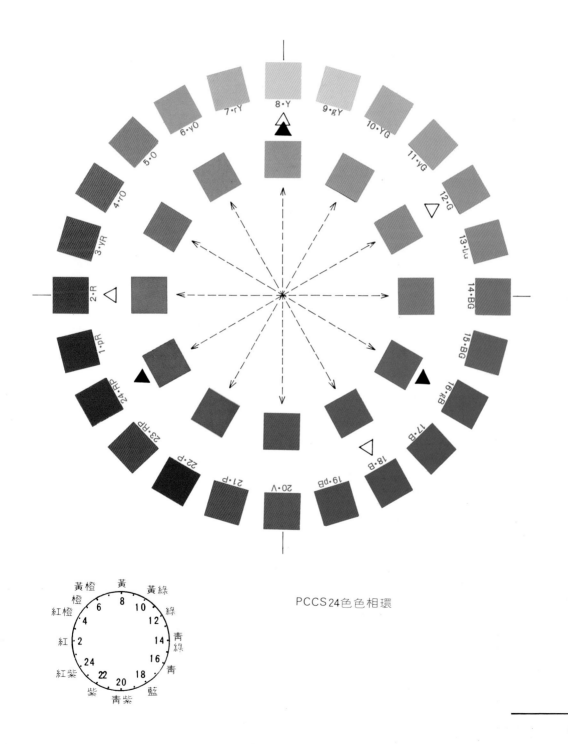

PCCS 24色色相環

色　調　tone

　　色調是修飾色彩的性質時，很自然地會使用到的觀念。譬如鮮紅、淺紅、深藍、淡藍等。曼色爾表示時，必須表示三屬性，奧斯華德以5／ｐａ 、14ic 等方式表示，都不是一般人很容易瞭解的。色調的觀念，同時包含了明度、彩度的變化。PCCS體系，參考美國系統色名稱呼法的規定，普通以11個色調的位置，做為形容色相，表達色彩之用。各色調的名稱及符號如下：

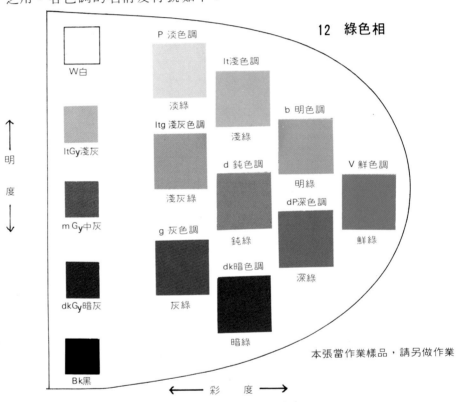

12　綠色相

本張當作業樣品，請另做作業

活潑色調	v vivid tone（鮮色調）	灰　色調	g garyish tone
明亮色調	b bright tone（明色調）	暗灰色調	dkg dark grayish tone
淺　色調	lt light tone	強　色調	s strong tone
淡　色調	p pale tone	無彩色的色調(調子)，分為5階段	
淺灰色調	ltg light grayish tone	白	W White
鈍　色調	d dull tone（濁色調）	淺灰	ltGy light Gray
深　色調	dp deep tone	灰	Gy Gary
暗　色調	dk dark tone	暗灰	dkGy dark Gray
		黑	Bk Black

PCCS實用配色體系 色相及色調

v 鮮　b 明　dp 深　lt 淺　d 濁　dk 暗　p 淡　ltg 淺灰　g 灰

色相：黃・黃綠・綠・青綠・青・藍・青紫・紫・紅紫・紅・紅橙・橙・黃橙
（2 4 6 8 10 12 14 16 18 20 22 24）

W 白
7.5淺灰
5.5中灰
3.5暗灰
BK 黑

3. 5伊登的色彩理論

　　約翰尼斯・伊登(Johaness Itten 1888〜1967)　，曾經是近代最著名的設計學校，德國包浩斯的色彩和基本造形的指導教授。他的色彩教育非常著名。目前世界各國的設計課程中，色彩教育的方法，有許多都承襲了他的指導方法。

　　伊登並沒有設立一套自己的「表色體系」。但是他認爲，討論色彩，最重要的是要建立正確的色相環，有色相環，可以瞭解各色相的關係，然後就可以利用色相環，討論種種色彩調和的方法。他以色料的三原色做爲基本，先由三原色相加，產生橙、綠、紫三個間色，這六個色放在色相環的中央，容易觀察它們的相互關係。然後，由各三原色再相加產生其他的間色，總共做成12色的色相環。這些顏色，各具有補色的關係，普通常稱爲伊登的12色補色色相環。

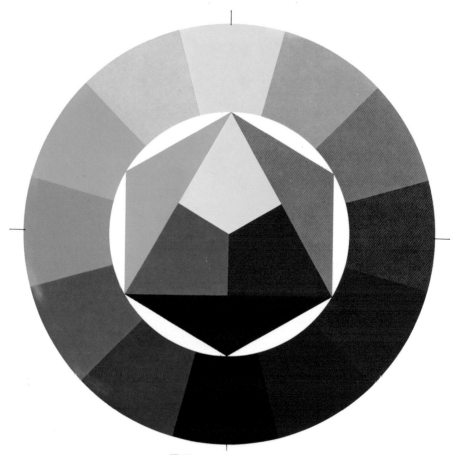

伊登的色相環　　　　　　本張當作業樣品，請另做作業

12色相及其明度變化 　　本張當作業樣品，請另做作業

左側爲無彩色，最上層最淡色，最下層最暗色，作業重
點在於訓練判斷秩序變化的眼光，及作業整潔的好習慣

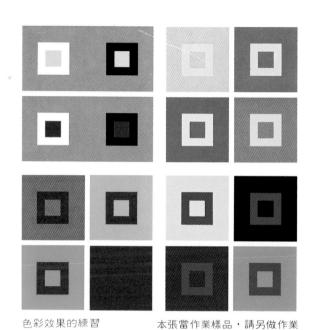

色彩效果的練習 　　本張當作業樣品，請另做作業

目的在於觀察色彩在不同顏色背景時的效果，有些明顯
，有些模糊，明視性不同。可酌量分開做幾張。

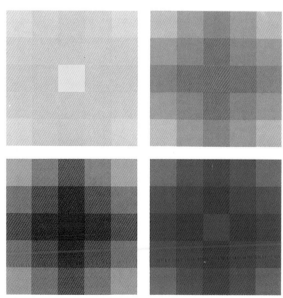

彩度變化練習 　　　本張當作業樣品，請另做作業

中央純色，4角灰色，其他依次變化。各色分開做1張
每色由純色加白和加黑形成有秩序的明度變化系列。最

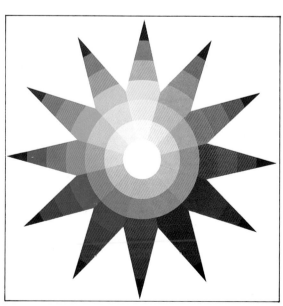

伊登色立體的平面展示圖

由12色純色各加黑白形成的展開圖，剪開後可合併成球
形色立體。

伊登色彩學著作中的例圖

第四章 色 名

要表達顏色時,最普通的方法就是用色名來表示。紅、黃、藍、棗紅色、土黃色等都是色名。色彩用色名表示,比使用符號易懂,古來不論中外,都普遍用這種方法表示顏色。

色名的來源,最早是由生活中易見的動物、植物、礦物或大自然取名的。這種傳統上很自然地被使用的色名,叫傳統色名,也叫慣用色名或固有色名。但是在現代,生活的環境不相同,生活的地域不相同的人們,用慣用的色名表達顏色,常常不易瞭解所指的是什麼顏色。所以就有用科學的想法,把色彩用有系統的色名表達的方法產生,叫做系統色名。

傳統的固有色名法和科學化的系統色名法,是以色名表達色彩的二套方式。

固有色名—顏色個別的色名。如棗紅、土黃、孔雀綠、
　　　　　天空藍等。

系統色名—有系統、組織化的色名。如鮮紅、淺紅、淡
　　　　　紅、深紅、灰紅等。

統一的系統色名,應由國家標準局公佈統一使用。(我國未有統一的規定)

4.1系統色名

系統色名的表色方法是,先訂定基本色名。再選擇形容色彩的修飾語,做為修飾基本色名之用。修飾語可以分為修飾色相用,和修飾明度、彩度之用的(色調)。修飾語和基本色名的有系統的組合,可以演變出非常多的表色法。可以由下面的說明看出來。

色相修飾語＋色調修飾語＋基本色名＝系統色名

偏綠的	淺		黃色		偏綠的淺黃色
偏藍的	＋ 深	＋	綠色	＝	偏藍的綠色
	淡		紫色		淡紫色

貼有關的圖片

系統色名構成法

色相修飾語	色調修飾語	基本色名
		紅
		紅橙
	鮮	橙
	明	黃橙
偏紅的	淺	黃
偏橙的	淡	黃綠
偏黃的 +	深 +	綠 ＝ 系統色名
偏綠的	暗	青綠
偏藍的	淺灰	青
偏紫的	灰	藍
	暗灰	青紫
		紫
		紅紫

基本色名的規定（例）

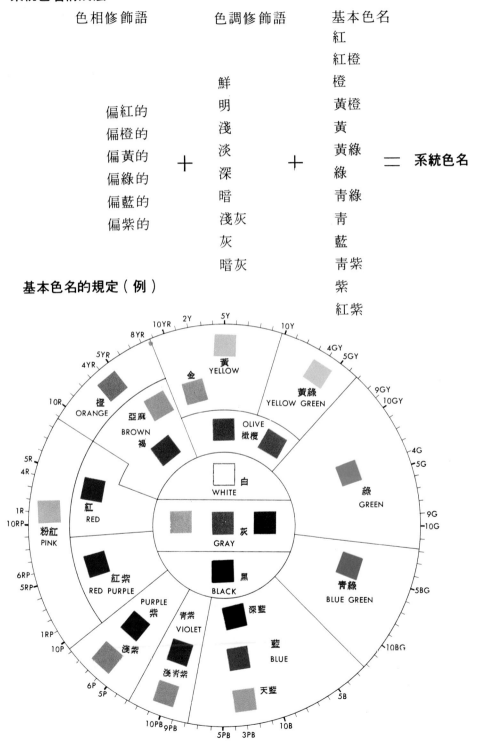

美國國家標準局規定的基本色名

貼有關的圖片

59

4. 2固有色名

　　薰衣草、天空色、孔雀綠、桃色、嫩芽色等等，都是單獨指某一種顏色，所以叫固有色名。固有色名讓我們聯想到用來表示顏色的東西，可以很生動而印象深刻。文學的描述或流行色，都喜歡用固有色名，讓色名帶來更生動的意象，這是固有色名的優點。但是，假使不知道用來表色的東西是什麼樣的顏色，也就無法達到表色的目的，這是固有色名的短處。歷史上，長久以來有傳統性的色彩名稱，也叫傳統色名或慣用色名。這些色名的來源，大致都來自與生活有較密切關係的東西，可以分類說明如下：

動物：孔雀藍、孔雀綠、金絲雀、蛋黃色、珊瑚紅、鮭魚色
植物：棗紅色、橄欖色、桃花色、稻秧色、亞麻色、玫瑰紅
礦物：翡翠綠、松綠石、鈷藍色、金色、銀色
大自然：天空色、水色、土色、砂色
其他：葡萄酒色、海軍藍

貼有關的圖片

孔雀的羽毛和寶石

葡萄色

桔 梗

紫丁香

玫瑰色

薰衣草

蒲公英色

貼有關的圖片

巧克力色　chocolate 9 R 2.5/2.5，dkg 4 巧克力色，暗灰 昜色。	金色　gold 5 Y 6/10，dp 8 ord 8 金色，深黃，濁黃，像不發亮的金子色。
奶油色　cream 5 Y 9/3，P 8 奶油色，淡黃色。	黃水仙色 5 Y 9/7，lt 8 黃水仙色，淺黃色。
梔子花色　naples yellow 5 Y 8.5/4.5，lt 7 梔子花色，淺偏紅黃色。	金絲雀色　canary 5 Y 8.5/11，b 8 金絲雀色，明黃色。
菜子花色 chartreuse yellow 9 Y 8.5/10.5，lt 9 菜子花色，淺偏黃黃綠色。	蒲公英色　dandelion 5 Y 8/13.5，V 8 蒲公英色，鮮黃色。
哈密瓜色　melon yellow 9 Y 7.5/5.5，d 9 哈密瓜色，濁偏黃黃綠。	芥藍菜色　mustard 5 Y 6/10，dp 8 芥藍菜色，深黃色，橄欖黃色。
橄欖色　olive 5 Y 4/5.5，dk 8 橄欖色，暗黃色。	橄欖綠　olive green 4 GY 3.5/5，g 10 橄欖綠，灰黃綠色。

白百合花色　white lily 4 GY 9/3，比 P 10更淡 像白百合花苞的顏色，很淡的黃綠色。	稻秧色　lettuce green 4 GY 8.5/7，lt 1 像稻秧幼苗的顏色，洋名是萵苣色。淺黃綠色。
新綠色　fresh green 4 GY 7/12，V 10 像新鮮的草地或是春天的一片新綠。鮮黃綠色。	草色　grass green 4 GY 4.5/8.5，dp 10 草色，深黃綠色。
柳葉色　willow green 4 GY 7/5.5，lt 10 柳葉色，淡黃綠色。	樹葉色　leaf green 4 GY 6/6.5，d 10 樹葉色，濁黃綠色。
鮮苔色　moss green 2 GY 6/5.5，比 d 10偏黃一些 苔色，比濁黃綠偏黃些。	淺水色　pale aqua 5 BG 8.5/2.5，P 14 淺水色，淡青綠色。
淺玉石色 light jade green 5 BG 7.5/5，lt 14 淺玉石色，淺青綠色。	綠蘋果色　apple green 9 GY 7.5/10，b 11 蘋果綠，明偏黃的綠色。
鸚鵡綠　parrot green 9 GY 6.5/11.5 鸚鵡綠色。	翡翠綠　emerald green 4 G 5.5/9，V 12 翡翠綠，鮮綠色。

山葵色　surf green 4 G 6.5/4.5，ltg 12 山葵色，淺灰綠色。	青磁色　celadon 2.5G 6.5/4 像青磁器的顏色。		
青竹色 4 G 5.5/6，d 12 像綠色竹子的顏色，濁綠色。	土耳其玉色　turquoise 5 BG 6/8.5，b 14 明青綠色。		
土耳其藍　turquoise blue 10 BG 5.5/8.5，b 16 土耳其藍也叫淺葱色。	孔雀藍　peacock blue 10 BG 4/10，V 16 孔雀藍，鮮青色。		
孔雀綠　peacock green 5 BG 4.5/8.5，V 14 孔雀綠，鮮青綠色。	水鴨色　teal green 5 BG 3.5/8.5，dp 14 像鴨子頭部的羽毛色，深青綠色。		
嬰兒藍　baby blue 3 PB 8/3.5，P 18 嬰兒衣服用的淡藍色。	淺水色　aqua 5 B 7/6，lt 6 淺青色，天空色。		
勿忘草藍　forget-me-not 3 PB 7/6，lt 18 像勿忘草的花色，淺藍色，天空色 。	薰衣草色　lavender 6 PB 6.5/7.5，lt 20 像薰衣草花的顏色，淺青藍色。		

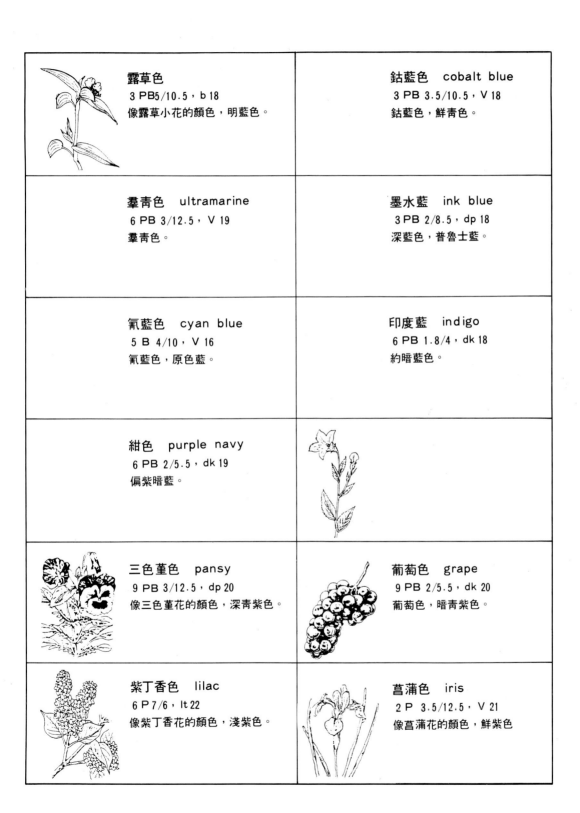

露草色
3 PB5/10.5，b 18
像露草小花的顏色，明藍色。

鈷藍色　cobalt blue
3 PB 3.5/10.5，V 18
鈷藍色，鮮青色。

羣青色　ultramarine
6 PB 3/12.5，V 19
羣青色。

墨水藍　ink blue
3 PB 2/8.5，dp 18
深藍色，普魯士藍。

氰藍色　cyan blue
5 B 4/10，V 16
氰藍色，原色藍。

印度藍　indigo
6 PB 1.8/4，dk 18
約暗藍色。

紺色　purple navy
6 PB 2/5.5，dk 19
偏紫暗藍。

三色菫色　pansy
9 PB 3/12.5，dp 20
像三色菫花的顏色，深青紫色。

葡萄色　grape
9 PB 2/5.5，dk 20
葡萄色，暗青紫色。

紫丁香色　lilac
6 P 7/6，lt 22
像紫丁香花的顏色，淺紫色。

菖蒲色　iris
2 P 3.5/12.5，V 21
像菖蒲花的顏色，鮮紫色

西洋桃色　peach
10 R8/8　lt 4
西洋桃果實的顏色，偏黃的粉紅色
，淺紅橙色。

蘭花色　orchid pink
6 RP7/8，lt24
像蘭花一樣的顏色，淺紅紫色。

珊瑚色　coral pink
4 R6/12，62
珊瑚色。

玫瑰紅　rose red
1 R5/13，b1
玫瑰紅，明紅色。

朱色　vermilion
7 R5.5/14，63
我國的辰砂，朱砂色。偏黃明紅色
。

罌粟花色　poppy
4 R5/14，比 V 2 明度高一些
罌粟花色，鮮紅色。

信號灯紅　signal red
4 R4.5/14，V 2
信號灯紅，鮮艷的洋紅色。

茜色　cardinal red
4 R3.5/12
茜紅色，棗紅色，深紅色。

石榴色　garnet
4 R2.5/6，dk 2
石榴石紅，暗紅色。

杏色　apricot
4 YR8/8，lt5
杏色，淺橙色。

玉米色　maize
8 YR8 5/8
玉米色，淺黃橙色。

金盞花色　marigold
8 YR 7.5/13
金盞花色，明黃橙色。

橘色　orange 4 YR6.5/14，V 5 鮮橙色。	金橙色　golden orange 8 YR 7/14，V 6 金橙色，鮮黃色。
南瓜色　pumpkin 8 YR6.5/12，d 6 南瓜色，偏濁黃橙色。	柿色 10 R 5.5/12，S 4 柿子色。
羊毛色　beige 8 YR8/2，比 ltg6 更淺 亞麻色，羊毛色，淺的淺灰黃橙色。	象牙色　ivory 10 YR 8.5/2 象牙色。
駱駝色　camel 4 YR5.5/6，d 5 駱駝色，濁橙色，淺褐色。	土黃色　ocher 8 YR 6/7.5，d 6 土黃色，淺濁黃橙色。
咖啡色　coffee brown 8 YR 3.5/5.5，dk 6 暗黃橙色	栗子色　chestnut drown 8 YR 3.5/3，g 6 栗子色，灰黃橙色
老鷹色　coconut brown 10 R 3.5/3，g 4 老鷹色，灰紅橙色。	焦茶色　sepia 8 YR 2/2，dkg 6 也像烏賊的墨色，暗灰橙色。

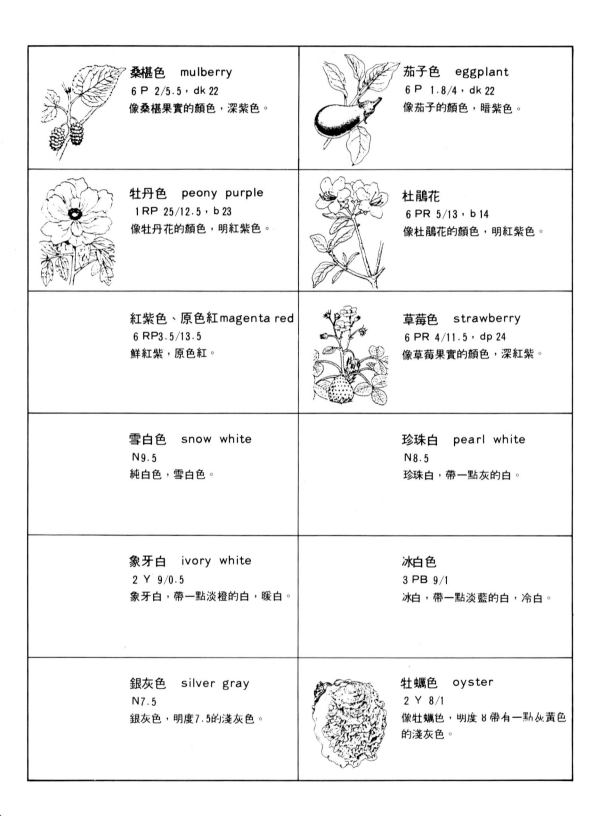

桑椹色　mulberry
6 P 2/5.5，dk 22
像桑椹果實的顏色，深紫色。

茄子色　eggplant
6 P 1.8/4，dk 22
像茄子的顏色，暗紫色。

牡丹色　peony purple
1 RP 25/12.5，b 23
像牡丹花的顏色，明紅紫色。

杜鵑花
6 PR 5/13，b 14
像杜鵑花的顏色，明紅紫色。

紅紫色、原色紅 magenta red
6 RP 3.5/13.5
鮮紅紫，原色紅。

草莓色　strawberry
6 PR 4/11.5，dp 24
像草莓果實的顏色，深紅紫。

雪白色　snow white
N 9.5
純白色，雪白色。

珍珠白　pearl white
N 8.5
珍珠白，帶一點灰的白。

象牙白　ivory white
2 Y 9/0.5
象牙白，帶一點淡橙的白，暖白。

冰白色
3 PB 9/1
冰白，帶一點淡藍的白，冷白。

銀灰色　silver gray
N 7.5
銀灰色，明度7.5的淺灰色。

牡蠣色　oyster
2 Y 8/1
像牡蠣色，明度8帶有一點灰黃色
的淺灰色。

亞麻灰　beige gray 4 YR 7.5/1 亞麻灰，帶有一點亞麻色的暖灰色。	老鼠色　mouse gray N5.5 像老鼠的顏色，中灰色。
炭灰色　charcoal grey N2.5 比漆黑稍淺一點，像木炭的黑色。	漆黑色　lamp black N1.0 像油煙燻成的最黑的顏色。
	空格內自己補充色名及圖片

69

第五章 混色及三原色

畫水彩畫時，許多人都知道藍色和黃色相加會變成綠色，紅色和藍色相加會變成紫色，這種情形使用廣告顏料、油漆、染料等，也會產生類似的混色結果。

電視播放美麗的風景，有蔚藍的天空，和綠草如茵的原野，雖然顏色很多，可是這些色彩都是由紅、綠、藍三種小點的色光，混合產生的。

紡織品的顏色，近看時，可能會發現經線和緯線的顏色不同，但是保持一些距離後我們所看見的是混合以後的顏色。

上述這些都是色彩混合的問題，也叫混色。混色有三種情形，它們是：

減法混色：色料的混色

加法混色：色光的混色

中間混色：紡織品等，由視覺無法分辨產生的

5.1色料的混色及三原色—減法混色

拿一張藍色玻璃紙和一張黃色玻璃紙相重疊，重疊的地方會變成綠色，紅色玻璃紙和藍色玻璃紙重疊，會變成青紫色。如果繼續重疊很多張，色彩會變得越來越暗。

水彩顏料、油畫顏料、廣告顏料、油漆、染料、各種色筆等，都可以相互混合產生另一種顏色，這些着色材料的混色，和上述玻璃紙重疊的混色相似，混合後色彩變得較暗，因為明度減低，所以叫減法混色。

貼美的圖片

色料（油漆）的色彩

- 色料的三原色primary colors

 紅紫magenta red ：也常叫玫瑰紅、紫紅，不是洋紅(carmine)

 黃yellow　　　：有時叫中黃，不是檸檬黃、鉻黃

 青cyan blue　：也叫原色藍，大約如天空藍sky blue cerulean blue

 　　　　　　　鈷藍cobalt blue、羣青ultramarine、普藍prussian

 　　　　　　　blue都不對

- 間色：由原色混合產生的顏色叫間色secondary colors 調節原色的
 份量，可以產生漸變的各間色，譬如黃的份量較多，產生黃綠、青
 的份量漸增多，就成綠色、青綠色。

 三原色一起混合，會變成灰暗的無形色，色相環上對面的二色相加
 ，也會變成靠近灰色的色彩。

- 色料的混色，明度、彩度都會降低。彩度低的色彩，在設計上也很
 重要，往往更雅緻不俗。

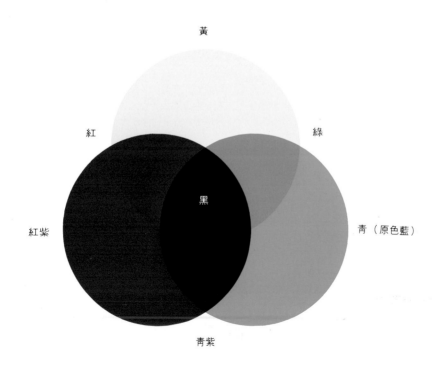

色料三原色的混色

貼有關的圖片

5.2加法混色 Additive Color Mixing

在白色的牆壁上投射紅色的光，再投射綠色的光，紅色光和綠色光重疊的部分，會變成黃色。如果也投射青紫色的光，紅色光和青紫色光重疊的部分，會變成紅紫色，綠色光和青紫色光重疊的部分，會變成青色。三種顏色的光全部重疊的部分，只有光亮而沒有色彩，也可以說就是白色。

色光混合產生的混色結果，由於光量增加，顏色愈來愈明亮，因此這樣的混合方式稱為加法混合。

由電視上美麗的彩色畫面，也是色光混合形成的。電視中所有的顏色，都是由色光三原色的紅、綠、藍（偏青紫）的色光小點，依各種比例混合而成的，白色的部分是三色的光點全部混合，黑色則全無光點的投射，其它各色相以及深淺濃淡，都可以由混合的情形不同而產生。

舞台或櫥窗陳列，利用投射光的混色，可以產生許多良好的效果。

色光的三原色

紅　red　R

綠　green　G

藍　blue　B　（偏青紫）

註：有些書籍不稱藍，而稱青紫。因為這個色光介於兩色之間。國外習慣用R.G.B. 指色光三原色，所以本書中用藍的名稱。

貼圖片

電視螢光幕的三原色（例圖：東芝電視機）

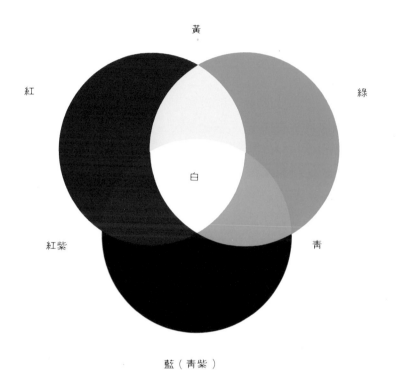

黃

紅　　　　　　　　　綠

白

紅紫　　　　　　　　青

藍（青紫）

色光三原色的混色

色光混合說明圖 （由Ｆrans Gerritsen 的原著摘錄）

5.3中間混色Mean Value Color Mixing

　　有些色彩混合的情形,不是由顏料混合,也不是由投射光的混合產生的。譬如紡織的布料,經線和緯線使用不同顏色縱橫交錯,不特別靠近看它,不會察覺,只以爲是一個顏色。在圓形的平板上,一半塗藍色,一半塗黃色,讓圓板迅速旋轉,我們會看到綠色。圓板停止下來,我們才又會看到原來的藍和黃色。

　　像這樣的情形,都不是原來就混合好,而是我們的眼睛自行感覺到混色的結果。第一種情形是,色彩細小、密集,無法分辨,第二種情形是,色彩快速變化,眼睛來不及個別分辨,看成前後色重疊的混色結果。這些色彩混合的情形,因爲後來產生的混色,明度是原來色的平均明度,所以普通被稱爲平均混色或中間混色。但也有認爲這種混色是反射的光,到達眼睛後就產生的混合,基本上還是光色的混色,所以算在色光的加法混色之內。

　　彩色印刷的方式中,有一種方法是,用小網點印刷色料三原色的紅紫、黃、青色,這些小色點有些重疊,有些不重疊而併列在一起。

貼圖片

中間混色的原理—鏡頭模糊產生混色的效果

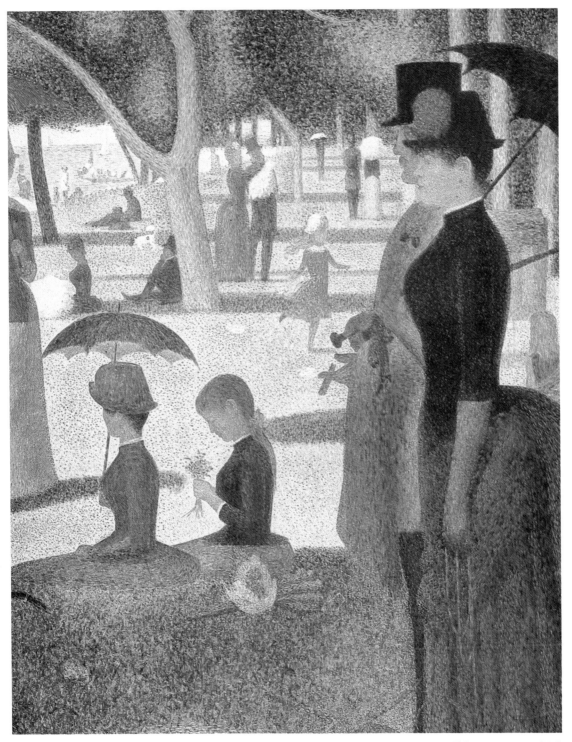

細點的混色　秀拉 Surat　的點描畫

印刷色料的三原色　網點印刷的方法
重疊的部分產生減法混合　不重疊部分，中間混合

色料的三原色　加黑色印刷彩色圖片的程序

貼美的圖片

學生活動：大家轉動手動混色器（實踐）

迴轉板的中間混色

可自行制作混色迴轉盤，觀察中間混色的情形　也可設計種種變化的圖案

貼有關的圖片

學生作業例：電動混色迴轉器（台北工專）以三原色織成的紡織品

77

色彩計劃 決定設計品的色彩

第二部分　色彩計劃的實用知識

第六章 色彩的知覺

6.1色彩對比：明度對比　彩度對比　色相對比　後像

　　一個顏色受到其他顏色的影響，產生變化的情形叫色彩的對比。普通色彩很少有單獨存在的情況，總是會受到背景或周圍顏色的影響。色彩的對比可分爲明度的對比、彩度的對比及色相的對比。

明度對比

　　一個顏色在黑色背景前面看時，會讓人覺得這個顏色變得較淺；若在白色背景前看，則我們會覺得這個顏色變得較深。換言之，與暗色相比，本身之顏色會顯得較淺；和淺色相比，本身的顏色會顯得較深。這種情形叫明度對比。穿黑色衣服膚色看來較白，穿白色衣服膚色看來較黑，便是此理。

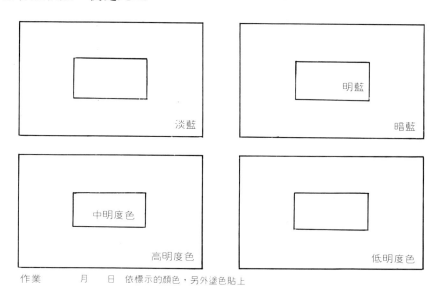

作業　　　月　　日　依標示的顏色，另外塗色貼上

明度對比現象

中央的灰，顯得更深灰

中央的灰，顏色變淺

中央同明度，對比後顯得明度變淺及變暗

彩度對比

　　彩度的對比是一個顏色和另一個更鮮艷的顏色相比時，會讓人覺得不太鮮艷。但和不鮮艷的顏色相較時，則顯得挺鮮艷的，這種情形叫彩度對比。許多事物，其價值感的憑斷多是相對性的，不僅會因對比而產生不一樣的價值評斷，也會因對比而強調其相異之處。譬如某色本來就不鮮艷，和鮮艷的顏色相比更加強了它不鮮艷的感覺。

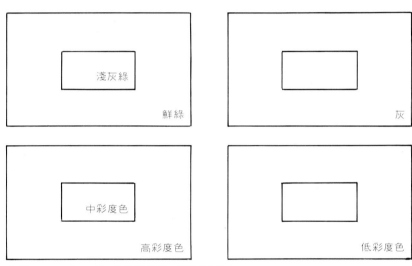

作業　　　　月　　日　依標示的顏色，另外塗色貼上

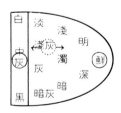

彩色對比的效果

與鮮艷色比，覺得彩度變低

與無彩色（或不鮮艷色）比顯得彩度變高

貼有關的圖片

中央同彩度，對比後顯得彩度變高及變低

色相對比

　　橙色和紅色一起比較時，橙色會令人感到較偏黃；橙色和黃色相比時，則顯得偏紅。這是因爲橙色含有紅色及黃色的成份，與純粹的紅色相較時，橙色中的黃色被强調了，所以會顯得更黃，與純黃色相比時也因此理而覺得更紅。黃綠色和黃色比時會顯得偏綠，黃綠色與綠色相比時會顯得偏黃；紫色和藍色比會顯得較紅，紫色和紅色比會顯得較藍等，都是色相對比的結果。

　　對比現象的產生，有時候是因圖形和背景的關係，有時候是因並列的關係而成，但二者皆是同時看到的，所以叫同時對比。

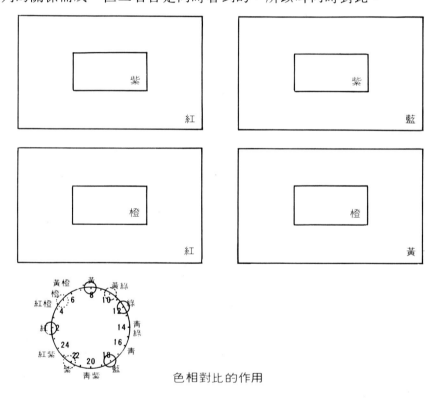

色相對比的作用

中央黃綠偏綠

中央黃綠偏黃

中央色因色相的對比作用，會產生偏離作用

繼續對比

因前後的關係而產生的對比作用，叫繼續對比。繼續對比和同時對比一樣，色彩三屬性的色相、明度、彩度都會因對比而產生偏向。例如，先看了明亮色後，再看的顏色會顯得較暗；先看了鮮艷的顏色後，再看的顏色會顯得較不鮮艷。如先看了紅色後再看橙色，顏色會顯得偏黃；先看了黃色後再看黃綠色，黃綠色會顯得偏綠。

後像

當我們看紅色一段時間後，眼光移到白色的牆壁上，眼睛會看到形狀相同，但是色彩很淡的青綠色；這個同形狀的青綠色叫後像。看了黃綠色後，會產生淡紅色的後像；看了黃色後會產生淡青紫色的後像。這些後像的顏色，都是在色相環上，圓周對面的顏色也就是各色的補色。

在醫院中，外科手術房的牆壁，醫生、護士的工作服都是灰綠的顏色。這是因為醫師動手術時，會長時間看見紅色的血，會在白色的衣服或牆壁上眼花撩亂地，看見淡青綠色的後像，眼睛格外容易疲勞所以才改成灰綠色，吸收青綠色後像，也可以使眼睛得到休息。

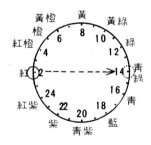

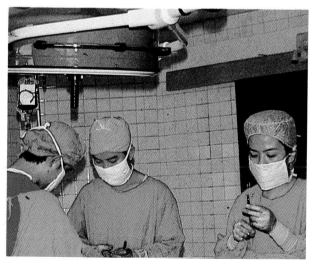

貼有關的圖片

為消除紅色血跡的紅色後像，手術房盡量使用綠色。

83

凝視20秒後，將視線移至右頁的黑點上，會看到補色後象

6.2色彩的順應和恆常性

色順應

　　傍晚，把室內之白熱電灯打開，會覺得室內的東西，顏色偏黃，過了一會兒後，才不會有如此感受。原來，在白天的光線下所看的顏色，改變成偏黃橙色的白熱灯照明時，我們會感到一切的東西受到照明的影響。過了一段時間後，我們的眼睛順應了白熱灯光的照明，色彩便不會再覺得有偏黃。這種情形叫「色順應」。

色彩的恒常性

　　一張白紙，拿到陰暗的房中，仍覺得它是白紙。其實，在陰暗的房間裏，這張白紙只是灰色而已，但是我們仍然知道它是白色的紙。淺灰色的鋁，拿到日光下看，它反射的光量已經比在陰暗房中的白紙更大，但我們仍認定它爲灰色。像這樣，雖然色彩或明度已經改變，但是我們仍然可以認定它原來的固有色，叫做色彩的恒常性。例如一個蘋果在正常的光線下是紅色的，照明的光線不同，蘋果的顏色已經不是正確的紅色，但在許多水果中，我們仍然知道它是紅色的蘋果。這種情形也就是色彩的恒常性。色彩恒常性的解釋是：我們因爲知道某物原來是什麼顏色，所以雖在光線照明的影響下，它固有的顏色改變了，但與周圍的東西相對性的比較，它仍保有其原色的感覺，所以我們才有可能仍然能夠認知它原來的顏色。如果觀察者不知道原來的顏色爲何，只單獨觀察不同照明下的情形，觀察者就不能感受出原來的顏色。

貼美的圖片

照明會影響色彩，但眼睛的恒常性會盡量認知原有的色彩

色順應— 傍晚剛開灯時，室內色彩偏黃，一會兒後就不會感覺

色彩的恒常性— 已知蕃茄的紅色，照明光不正確，我們也可以認知本來的紅。

貼有關的圖片

6.3誘目性和視認性

　　容易引起注意，叫誘目性高。內容的文字或因素，是不是可以讓人看清楚，叫視認性。招牌、海報、產品包裝，都應該要容易讓人注意到，並且可以讓人看清楚內容是什麼，也就是說，誘目性高、視認性也高才能達到設計的效果。視認性也叫明視性。

　　普通、彩度高的鮮艷色，誘目性較高。尤其鮮艷的紅、橙、黃等，具有前進性質的膨脹色，較容易引起人們眼睛的注意。但是最主要的決定因素，是在環境中，有沒有特異性。如果周圍、背景也都是紅，那麼紅色的主題色不會顯得有什麼特別。相反地，綠色、藍色顯得特別，甚至白色、黑色，都較會引起注意。設計的視覺要素，除了色彩，還有造形、質感等。要誘目性高，應該一併考慮這些要素有沒有特色。

　　誘目性高的配色，不一定視認性也高。舉例來說，鮮紅和鮮綠在一起的配色，很搶眼，但是不容易看清楚內容，視認性反而很低。視認性的高低，要看圖形和背景的色彩關係。譬如在白紙上畫黑色的圖形，比畫黃色的圖形，容易看清楚多了。但是在黑色的背景上，黃色的圖形，就比紅、藍、綠、紫等色彩的圖形都清楚。視認性高低的決定因素，受明度差別的影響最大。普通明度的差別大，視認性會較高。

　　色光的視認性，以紅色為最高。綠色只及紅色的一半。藍紫比綠色更低，霓虹灯廣告，普遍都喜歡用紅是這個道理。

　　下面是背景色和圖形色配合時，誘目性及視認性高低的情形。

標誌的誘目性，視認性高才有效果　　　　　　荷蘭機場的手推車

視認性（明視性）高低的次序—左邊高，右邊漸低

背景色　　　　文字或圖形色（各色相純色）
　白　紫→青紫→藍→青綠→紅→紅紫→黃綠→橙→黃→黃橙
　黑　黃→黃橙→黃綠→橙→紅→紅紫→綠→青綠→藍→青紫→紫

　　開始看得見，叫最小視認閾，也就是說開始看見了白點或灰點黑點等。色彩辨別閾是開始知道是什麼色彩（形狀尚無法正確辨別）。形態辨別閾也稱可讀閾，也就是文字或圖案開始看得出來。

背景色　　　　文字或圖形色
┌視認閾　　　：黑→紫→藍→綠→紅→黃
白底　　　　　450 410 410 400 380 150 公尺
└色彩辨別閾：紫→藍→紅→綠→黑→黃
　　　　　　　380 370 210

視認高

┌視認閾　　　：黃→白→紫→紅→藍→綠
黑底　　　　　330 310 270 230 220 215 公尺
└色彩辨別閾：白→紅→紫→綠→黃→藍
　　　　　　　300 230 150 150 145 110 公尺

色彩辨別高

形態辨別閾：5公分×5公分

　白　黑、紫、藍、紅、綠→黃
　　　　　　70　　　　　　　40公尺
　黑　黃→白→紅、綠→紫→藍
　　　70　　60 ……　　　50公尺

形態辨別性高　　形態辨別性低

貼海報、包裝、商標等
需引人注意的設計品

89

警戒色、保護色

　　有毒的昆蟲、菇類等往往以視認性很高的鮮艷色彩，警告其他動物，不可誤食叫警戒色。

　　弱小的動物，怕被天敵發現，於是使自己身體的顏色和棲息的環境相似，叫保護色。

迷彩、擬態

使用彩色圖案，迷惑敵人眼睛的使護色叫迷彩。除了色彩，連形狀也模仿棲息環境的叫擬態。

生物為了求生存，無論形狀、色彩，都在物競天擇的過程中，盡量進化成對自身最有利的效果。

在戰爭中和敵人作戰，為了保護自己，隱瞞敵人，也常用保護色、迷彩、擬態等手段。

6.4膨脹色和收縮色

　　明度高的暖色，看起來會覺得比較大，也比較靠近，叫膨脹色或前進色。明度暗的寒色，看起來會比較小也比較退後，叫收縮色或後退色。白色是前進色，黑色是後退色。

　　穿鮮黃色的衣服會覺得身體比較大，因為黃色是膨脹色。房間的顏色，用淺橙色會覺得比較狹窄，用淺藍色會覺得比較寬敞，因為橙色是前進色，藍色是後退色的緣故。

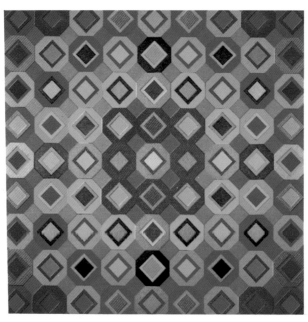

貼圖片

明度高前進，明度低退後，暖色前進，寒色後退　VASARELY　　作品

安全色彩

紅：表示禁止、防止、防火、極危險：用在禁止標誌、消防栓、緊急
　　停止按鈕等。（十白色）

橙：表示危險、航空、船舶的保安設施：用在會引起災害的位置、航
　　空、航海救難裝置用。（十黑色）

黃：表示注意：用在注意標誌、配管、起重機、突起物等。（十黑色
　　）

綠：表示安全、衛生、可進行：用在急救箱、擔架。（十白色）

藍：表示要小心：用在修理中、停止中的機器。（十白色）

紅紫：紅紫十黃，表示有放射能危險。

白：表示通路及整理：做為文字、記號、方向指示之用。（補助色紅
　　、綠、藍、黑）

黑：當文字、記號之用：用在安全標誌板上。也當補助色用

警告危險，視認性最高

交通指揮的紅綠灯

不准跨越的雙黃線

工廠內危險區域使用黃色，藍色表示要小心操作

貼有關的圖片

第七章　色彩的感情

7.1色彩的感覺效果

色彩的溫度感——暖色和寒色

　　紅色、橙色、黃色及紅紫色，予人溫暖的感覺，叫暖色。青色、藍色、青綠色予人清涼、寒冷的感覺，叫寒色。紫色和綠色則是中性色。如果綠色偏黃，變成黃綠色，漸讓人有陽光及溫暖的感覺就偏向暖色；紫色原來雖是中性色，但若偏紅或偏藍，則讓人開始有溫暖或清涼的感覺。

　　紅色、橙色等之所以予人溫暖的感覺，可能是這些顏色會讓人聯想到溫暖的陽光、火焰的緣故；也可能紅色、橙色等波長較長的光線，具有引起我們感到溫暖的效能。至於青綠色、藍色等予人寒冷的感覺，可能是會讓人聯想到水、結冰時的顏色所致。彩度高的鮮紅色，給人熱的感覺較為強烈，淡淡的粉紅色則讓人有溫和、和煦的感覺，鮮藍色也比淡藍色讓人覺得寒冷。

　　在外國曾有一個工廠，因為廠內壁面的顏色是藍色調的寒色，工人一直埋怨冬天裏溫度調節不夠溫暖，廠方只將壁面的顏色，改漆為暖色，沒有調高溫度調節器，工人就不再埋怨太冷了。

　　夏天，室內佈置的窗簾、椅墊、床罩等，使用寒色或中性色的綠色系統，可以覺得清涼些；冬天改用暖色，會覺得暖和。室內的灯光，白熱灯泡偏橙色，不但白熱灯泡本來就發散較多的熱量，視覺上也覺得熱，在夏天的室內只當局部的照明，不宜全面使用。反過來說，日光灯多數都偏藍色，冬天裏用起來格外覺得寒冷，也應該配合暖色的白熱灯照明較好。

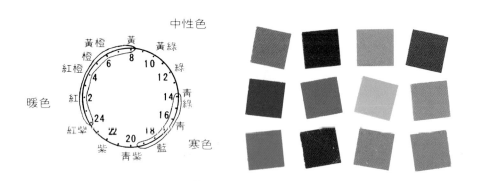

色彩的重量感——輕色和重色

　　暗的顏色會讓人產生重的感覺，淡的顏色會讓人感覺到輕。外國的色彩研究機構，做過色彩心理感覺的調查，證實深暗的顏色和淺淡的顏色，在人們的心理感覺上，會產生不一樣的重量感。室內的天花板，使用暗的顏色，會覺得有壓下來的感覺，使用淺淡的顏色，覺得較爽朗輕鬆而沒有壓迫感。穿衣服時，上身暗色，下身淺色，上面較重，下面較輕，較有活潑感，下身暗色，上身淺色，較有安定感。

　　美國有實例說明輕重色的心理感受，寫在美國著名色彩學家的著作中。據說有一工廠，工人搬運貨物的箱子是很暗的顏色，工人經常埋怨裝的東西太重，廠方答應改善，但是並沒有減輕內容的重量，只把箱子的顏色，漆成淺色，工人們不知道裏面的貨物沒有減少，但表示改善後不會覺得那麼重了。

　　深色和暗色覺得重，這種感覺會使室內配色採用暗色調，服裝穿著暗色調，都會產生正統、威嚴、權威的感覺。淺淡色調覺得輕，心理沒有壓力，所以室內色彩，穿著的衣服，淺淡色都會予人容易親近、輕鬆愉快的感覺。

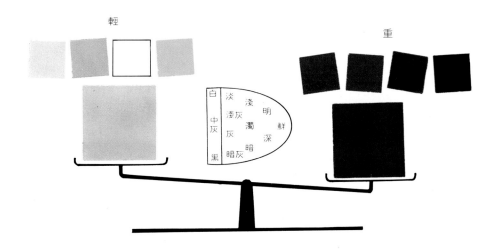

興奮色和沉靜色

　　暖色系的鮮豔色，如鮮紅、鮮橙、鮮紅紫等，會引起興奮的感覺，叫興奮色。不鮮豔的寒色以及灰色，會讓人感到比較沉靜的感覺，叫沉靜色。

　　鮮紅色常被當做積極、熱血、甚至革命的象徵，是因為它是很強烈的興奮色的緣故。我國以紅色代表吉利，也和紅色會讓人精神振奮有關係。需要有熱烈氣氛的佈置，要引人注意的商業設計等，採用興奮色可以收到好的效果。

　　失意落魄的時候，會用灰色來形容當時的心情。教室的室內色彩計劃，很淡的青綠或藍色常被選用，因為上課要安靜用腦思考，藏青色的西裝，被認為是良好的上班形象的服裝，因為深藍色會讓人感覺到沉靜又穩重的緣故。

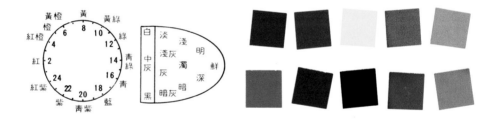

貼有關的圖片

軟色和硬色

　　羊毛讓我們覺得很軟，鋼鐵讓我們覺得硬。色彩也有讓我看了覺得軟的顏色，和覺得硬的顏色。

　　粉紅色、淺灰色覺得軟，黑色、暗色覺得硬。鮮豔的色彩偏向硬的感覺，白色比較會有軟的感受。清楚的顏色覺得硬，模糊的顏色覺得軟。

　　硬軟的感覺是屬於觸覺的感受，質料的表面鬆散，觸摸時覺得軟，質料的表面緻密，觸摸時覺得硬，顏色的軟硬感覺，會受到表面效果的影響，譬如，白紗的白和塑膠的白，軟和硬的感覺就不相同了。毛織品的黑，也不會覺得硬。硬的感覺，偏向理智和科技，軟的感覺，較富人性與感情，色彩的表面會發亮的感覺，較會有科技的硬的感覺，平光的色面，覺得比較平實雅緻，不銳利的感覺。

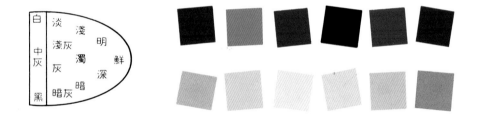

貼有關的圖片

7. 2色彩的聯想和象徵

　　看見一個顏色後，可能會聯想到某些事物，譬如看見了黃色時，聯想到香蕉或檸檬，也可能聯想到小學生的雨衣或者穿黃色衣服的認識的人，或者由黃色想到光明、快活的感覺。

　　聯想的內容，可能是和該色彩有類似性的具體事物，或象徵性的抽象的心情。可以舉例如下：

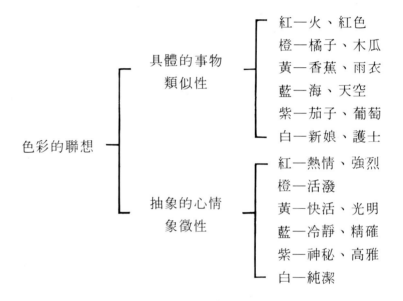

色彩的聯想
　具體的事物　類似性
　　　紅—火、紅色
　　　橙—橘子、木瓜
　　　黃—香蕉、雨衣
　　　藍—海、天空
　　　紫—茄子、葡萄
　　　白—新娘、護士
　抽象的心情　象徵性
　　　紅—熱情、強烈
　　　橙—活潑
　　　黃—快活、光明
　　　藍—冷靜、精確
　　　紫—神秘、高雅
　　　白—純潔

　　色彩引起的聯想內容，有些是許多人共通的，引起共通聯想的色彩，就會成為共通聯想的象徵色。有些顏色在傳統習俗中，一直扮演代表某種意義的角色，這個顏色也就是某種意義的象徵色。象徵色有全人類共通的，也有僅通用於某一文化中的。但是隨著全世界文化交流的增加，有些色彩的象徵意象，也會被原屬於不同文化習俗的人們來採用，而擴大了它的流通空間。我國的喜事本來不用白色，但西式的結婚，新娘穿純白的禮服，我們也接受了白色的禮服是喜事的服裝。

　　我國古代的五色，青白紅黑黃，代表東西南北中五個方位。五色也用來代表春夏秋冬等，也都是象徵色。帝制時代，幾品官穿那一種顏色的衣服，都有規定，顏色就成了其官位的象徵色。西洋的大主教，樞機主教穿深紅的袍服象徵其地位，苦行僧穿褐色的僧服，象徵其儉樸刻苦的精神。

找實例圖片貼

藍白紅象徵自由、平等、博愛，這個象徵的意義，現在全世界許多地方都有人使用。就幾個主要的顏色來說：

　　紅色是強烈的顏色，被用做象徵色的種類最多。在我國紅色向來代表善和吉利等正面的事物。赤誠是忠心耿耿，喜事─通用紅色。工業化社會中，紅色代表禁止和危險。共產黨的革命用紅色當旗幟，結果紅色也變成共產黨的代名詞。

　　我國的**桃色**，西洋的pink，都象徵男女的情事。

　　黃色在我國原是帝袍的高貴色，被西洋文明渲染後，現在言詞上講黃色，已經都代表不雅的意義了。

　　綠色象徵和平是世界共通的象徵色。在外國有綠黨，是以維護地球為主旨的組織。

　　藍色所象徵的意義，是憂鬱和傷心。歌曲love is blue 就是用顏色描述心情的一首曲子。但另一方面，西洋人說追尋blue bird青鳥，是幸福的象徵。

　　紫色曾是羅馬皇帝的帝袍色，我國也將皇宮稱為紫禁城，日本用紫色包巾，包裹最高貴的文件。但另一方面，青紫色代表哀傷，中正紀念堂的青紫色屋瓦和白色的牆壁，是代表哀傷肅穆的最具體實際之一。

　　黑白是最原始的色名。白象徵白天，黑代表黑夜，然而也具有代表是非的意思。論黑白是分辨是非、黑心、黑社會，都是指惡。

　　無彩色中的**灰**是低沉和沒希望的代表。灰色的人生，表示沒有生氣、失意黯淡的人生。（視P132～153彩色實例說明）

作業：貼各國國旗─國旗色是國家的象徵色。

7.3色彩的意象

　　由色彩引起的心理感覺，包括聯想、象徵、好惡以及寒暖、軟硬、興奮、沉靜等所有的感覺，綜合起來會形成色彩的意象。色彩的意象，就如同一個人的性格和做人的形象一樣，是人們對色彩的綜合性認定。色彩計劃時，色彩意象的運用得宜十分重要。因為表現的意象要是不適當，設計的機能再好，配色調和再美，也不會是成功的設計。譬如紳士用品要雅緻而穩重的色彩意象，嬰兒用品清純柔和的色調雖然很美，但是完全不能適合。

　　色彩意象的產生，受色相不同的影響之外，彩度高低和明暗高低的色調因素，影響也很大。下面將各色調的意象，依位置表列出來，請和55頁，實用配色體系色相和色調的彩色印刷對照瞭解。(視右頁圖)

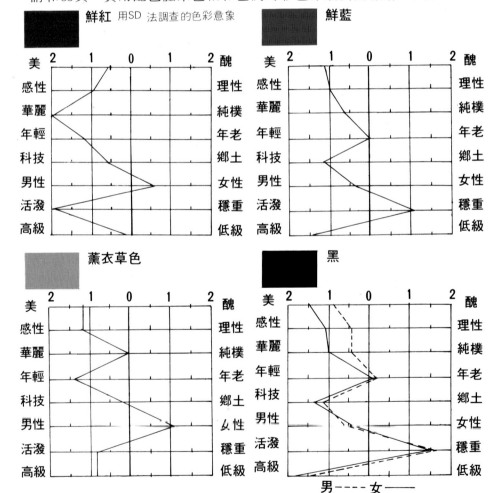

活動建議
想知道你在班上同學心
目中的意象嗎？
• 指定班上某一位學生站
起來，大家一面看55頁
的色調圖，舉手表示該
位學生像那一色調的感
覺。可輪流多做幾位。
• 學生自己忖度父母親、
那一位師長、朋友的色
調意象。
意象和個性
文靜和內向的人淡色調
活潑外向的人鮮色調
個性強不易親近，暗色調
普通的男生濁色調深色調
普通女生淺色調
嚴格的老師暗色調
脾氣很溫和的老師淺灰色調
不易瞭解的人灰色調

各色調的意象

W 白
純潔、清潔、清爽
高雅、柔和、舒服
正直、明朗、飄逸
和平、天真、神聖

p淡色調 pale tone
溫柔、羅曼蒂克、清純、高雅、清爽
純真、輕愁、氣質、文靜、夢幻、幸福
嬰兒用品、洋娃娃、春天、香水
純真的少女、可愛的嬰兒、文靜的女孩、金屬感

ltGy淺灰
柔和、高雅、清爽
高尚、樸素、舒服
大方、端莊、明朗
隨和、沒生氣、金屬感

lt淺色調 light tone
女性化、溫柔、溫馨、輕鬆、活潑
明朗、快樂、舒適、青少年
甜蜜、淡雅、幸福、清新無邪、兒童
少女、做夢年齡的女孩、童話
春天、夢、巴黎、文靜的女孩

b明色調 bright tone
明朗、活潑、心情開朗
青春、快樂、新鮮、年輕、朝氣
少女、運動、泳裝、康乃馨、朝陽
少男、女性的服裝、初夏、太陽、小學生

lt g淺灰色調 light grayish
高雅、憂鬱、夢幻、羅曼蒂克
成熟、消極、朦朧、柔和
軟弱、忠實、柔弱中的穩重、有雅量、淑女裝
害羞、猶豫、中庸、平實、有雅量、鄉村
女性、中老年人、溫和紳士、溫和紳士

d濁色調 dull tone
穩重、成熟、男性化、樸實
高尚、沈靜、中庸、暗淡
男士、中年人、秋天
民俗風味的、傢俱

v鮮色調 vivid tone
活潑、熱情、鮮艷、快樂、明朗
年輕、刺眼、積極、健康、朝氣
新潮、衝動、挑戰性、豪華、俗氣
充滿活力的年輕人（男女）、兒童
影星、舞會、夏日、太陽、野性

mGy中灰
灰暗、混濁、穩重
沈悶、沒生氣、高貴
老氣、沈重、憂鬱
消極、成熟、文雅
老鼠、神秘

g灰色調 grayish tone
老年、中老年人、男性
失意、生病、傢俱、乞丐裝
毅力、堅實、憂鬱不安
穩重、樸實、消沈
沈悶、成熟、老成、沈重
無朝氣、暗淡

dk暗色調 dark tone
穩重、深沈、成熟、消極
黑暗、沒有生氣、樸素、嚴肅、高貴
暗淡、壓力、冷、堅硬、固執、冷酷
中老年人、男土、有地位的人
死亡、恐怖、樹林、沒有希望

dp深色調 deep tone
穩重、成熟、深沈、高雅
踏實、情緒不好、沈著有個性
澀重、厚重、愁、倔強、理智、秋天
男性、中老年人、成年人的穿著
淑女、鄉土、民俗風味、傢俱、森林
有思想有見解的人、科技、有內涵

dkGy暗灰
莊嚴、大方、高雅
成熟、深沈、黑暗
恐懼、悲傷、沉悶
壓迫感

BK 黑
高貴、神秘、穩重
莊嚴、大方、高雅
成熟、深沈、黑暗
恐懼、悲傷、沉悶
壓迫感

7.4喜好色和厭惡色

　　人們對顏色，往往會產生喜歡，不喜歡等感情的評價。對某色彩喜歡，不喜歡的感情，可能由聯想而來，可能由色彩的象徵意義而來，也和當時代的色彩流行有很密切的關係。不同國家和民族，因生活文化、傳統習俗不同，對色彩的好惡不同。同一社會裏的人，也因性別、年齡、教育水準、生活經歷、個性的不同，對色彩的好惡不一樣。所以人們對色彩的好惡，可以分爲這幾個不同的層面來看。首先是全人類普遍喜歡的，藍色就是這樣的顏色。第二是國家或民族所喜歡的，阿拉伯遊牧民族喜歡綠色，因爲他們生活在沙漠，渴望有水的綠洲。上述二類的喜好色，可以分別稱爲人類色和民族色，個人的喜歡，我們可以稱爲個人色。

　　進行設計時，要知道對象的色彩嗜好是很重要的事情，要是使用的顏色，不投對象的喜好，設計的成果就不會獲得接納。

　　爲了瞭解各種層面的色彩喜好，有種種研究和調查的工作，由學術或商業機構施行。曾經有英國的學者，統計了許多國家做過的色彩調查，發現藍色是普遍受歡迎的顏色。可以說是人類色。他也統計出，橙色和黃色是平均起來，最不受歡迎的顏色。

　　另外，有人於1978～1980年間，調查了6個國家，約2萬人，得到喜好色及不喜好色的結果如下：

各國人民的喜好色及厭惡色

喜好色

日　　本	：	白	鮮藍	淺藍	鮮黃
美　　國	：	鮮藍	鮮紅	褐	深藍
德　　國	：	鮮藍	鮮黃	鮮橙	深綠
丹　　麥	：	鮮藍	鮮紅	深藍	深橙
新幾內亞	：	鮮藍	鮮黃	淺藍	淺綠

厭惡色

日　　本	：	暗紅	暗紫	暗黃	深紅紫
美　　國	：	偏紫粉紅	暗紫	淺黃綠	淺紫
德　　國	：	偏紫粉紅	淡粉紅	深黃	偏粉紅亞麻色
丹　　麥	．	淡粉紅	淡黃綠	亞麻	淡紫
新幾內亞	：	深紫	深紅紫	暗紫	鮮紫

找實例圖片貼

由上述的色彩調查可以看出來，藍色的確是普遍受到歡迎，不分已開發的國家，或未開發的新幾內亞都喜歡藍。只有日本的喜好色，以白色佔第一位。這個現象十分反映出日本的民族喜好色。在日本，白色的汽車銷售率，約佔全部的八成，而且白色的中古車，價格也比其他色更高。另一種也屬特殊的是，美國的喜好色，有褐色在第3位。褐色雖然是被使用得很多的顏色，但是因為暗、古老、舊的意象，普通不太被喜歡。我國和日本的調查，褐色和橄欖色—黃的暗色，都並列在最討厭的顏色中。

由厭惡色可以看出來的普遍的情形是，粉紅和紫色系統的顏色不受歡迎。美國、德國、丹麥的人，都最不喜歡粉紅。但是粉紅沒有在日本人的不喜好色中。我們大家都知道，中小學生愛用日本貨的可愛鉛筆盒、小文具品，這些有許多是粉紅色的。在台灣，我們有許多人接受日本國內受歡迎的粉紅，但是把日本的粉紅色小文具銷往美德丹麥等國，恐怕就不會像銷售給台灣這樣無往不利。

另外，我們看出紫色是新幾內亞的民族厭惡色，從厭惡色的第1名排到第4名，都是紫色系列的顏色。要是我們賣東西給新幾內亞人民，我們知道紫色應該避免。

一個國家和民族的喜好色和厭惡色，會受到其文化的影響，美國人喜歡古老意象的褐，可能和他立國較短，嚮往傳統久遠的古老文化有關；新幾內亞人民不喜歡紫色，也許和他們的宗教、習俗有關。從這些喜好和不喜好色的統計結果中，可以再進一步地探討該國的民族感情，會有助於了解他國，不論從經濟往來或文化交流的觀點，都會有益。

我國人民的喜好色和厭惡色

從外文書籍中查到1935年（民國24年），叫 Chou 和 Chen 的二人，以高中學生500人做的調查結果，最喜好色是白色，最厭惡色是青紫色。1937年（民國26年），叫 Shen 的學者調查了15～18歲1300人，得到的結果是最喜好色紅、藍，最厭惡色青紫。

1935 最喜好色：白　　　最厭惡色：青紫

1937 最喜好色：紅、藍　　最厭惡色：青紫

在台灣地區所做的色彩好惡調查，舉下面的例子：

1970（民國59年），小學至大專，共2000人。為當時明志工專工業設計科畢業班莊明振、羅錦桐、陳銀堂三位同學及筆者擔任指導老師所做的調查：

找實例圖片貼

台灣地區小學至大專喜好色　1970
喜好色前5色順位

初小	男	鮮黃	鮮橙	鮮紫	鮮黃橙	鮮　紅
	女	鮮橙	鮮黃	鮮紫	鮮黃橙	鮮　紅
高小	男	鮮黃	鮮橙	鮮黃綠	鮮綠	金　色
		鮮紫	鮮黃	粉紅	鮮黃橙	鮮　綠
國中	男	鮮黃	鮮黃綠	鮮黃橙	鮮紅橙	鮮　紫
	女	鮮黃	淡藍	粉紅	白	鮮黃綠
高中	男	鮮藍	淡藍	白	鮮黃綠	鮮黃黃
	女	淡藍	白	粉紅	淡青綠	淡　黃
大專	男	淡藍	鮮藍	淡橙	淡青綠	粉　紅
	女	白	淡藍	淡橙	粉紅	淡青綠

色彩喜好調查結果顯示，小學生普遍都喜歡鮮艷色，但是高年級女生，已經開始喜歡粉紅色，比男生成熟得較早。大專程度的男女生的喜好色，淺淺的色彩都佔在前五名內。國中階段的男生，喜好色尚類似小學，國中女生的喜好色，已偏向高中生及大人的方向，

大專男女生喜好色及聯想調查　1983

大專設計科系學生，色彩喜好色及意象調查（750名）結果，喜好色順位如下：

女生：白　　淺藍　淺黃　鮮綠　淺灰　鮮黃　　黑

男生：鮮綠　鮮黃　淺藍　淺黃　鮮紅　鮮紅紫　鮮青綠

白色是女生第1位，和1970年相同。男女生前四名喜好色差不多相同，都有淺藍、淺黃、綠色。男生由5起，都出現了鮮色的紅、紅紫、青綠等，都是搶眼的顏色。女生有黑色的喜好色在第6名。

以意象來說，白色純潔佔最多，男女生都一樣。綠色以大自然佔最多，淺黃是柔和，鮮黃活潑。男生前第5位的鮮紅，喜歡的理由以鮮艷、熱情為多，但是不喜歡鮮紅色的男生，理由也是艷麗最多；女生也有許多人因為艷麗的理由，不喜歡鮮紅。由此也可知道，像鮮紅這種誘目性很高的顏色，會引起強烈的意見，不會不痛不癢沒人關心。

學生和一般人的色彩喜好調查　１９８６

　　以色彩大分類25色（59頁）調查了共494人的學生及一般人的喜好色及厭惡色。另外再將排名的各色彩，做聯想調查，結果如下：

　　一般人喜好色的第一位是粉紅色，接著是黃、紅、藍。在我國對粉紅色表示好感的人數總是很多。淺藍色則是世界其他各國的人，也都很喜歡的顏色。對於代表天空、水、海洋等，與生活息息相關的藍色，普遍有好感。

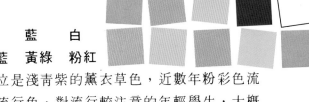

喜好色

一般人：粉紅　　淺藍　黃　藍　　白

學　生：淺青紫　黃　　淺藍　黃綠　粉紅

　　大專學生喜好色的第一位是淺青紫的薰衣草色，近數年粉彩色流行，淺青紫是相當受歡迎的流行色，對流行較注意的年輕學生，大概就因此對淺青紫色印象特別好。淺青紫的聯想，想到衣服，婦女最多，其次是羅曼蒂克、柔和、高雅氣質等，可見這些都是產生好感的原因。一般人喜好的粉紅色，在學生的喜好色排名也在第5位，所以還是被歡迎的。淺藍、黃是普遍受歡迎的顏色。藍色、白色也是被喜歡的。在記憶色的調查中，藍色和淺藍色是出現比率最高的色彩，國外的喜好調查，藍色幾乎都排名第一。

不喜好色

一般人：橄欖　鮮橙　暗藍　褐金　紅黑

學　生：橄欖　褐色　暗藍　暗灰　青紫

　　不喜歡的顏色橄欖色都是排名第一，外國的調查也顯示橄欖色總是不被喜歡。褐色、暗藍一樣不被喜歡。橙色刺眼不被喜歡，橙色的暗色就是褐色，褐色普遍不被喜歡。雖然褐色是木材色，在生活中接觸很多，褐色引起的聯想，以樹木、傢具、巧克力等為多，這些實物無所謂好惡，但是心理成長方面則穩重、醜、憂鬱、髒等，具有心理壓力為多，不像粉紅、淺青紫那種輕鬆、愉快的色彩。傢具木工甚為發達的丹麥、褐色屬於喜好色前第四名；淺淡色的粉紅、亞麻、紫丁香（淺紫）等，都排在厭惡色的名單中，與我國正好相反，甚為奇妙。

　　暗灰的聯想，許多都是沉悶、頹喪、老、污濁等屬於心理不愉悅的事物，一般人士的選擇中，暗灰沒有排在前幾名的厭惡色，學生的調查，暗灰在厭惡色的排名第四。

找實例圖片貼

喜好色及不喜好色的聯想調查

　　為了更進一步地了解顏色被喜歡或被討厭的原因，挑了喜好排名在前的色彩及最不被喜歡的幾個色彩，做了它們的聯想調查。做法是示以 6 × 9 cm貼在白色底紙上的調查用色票，請被調查人寫下聯想到的事物。下面的資料是統計了先聯想到的前面兩項所得。

　　希望藉著聯想調查，找出該色彩予人的心理感覺意象。因為就算大家喜歡某一色彩，並不代表該色彩可以多多使用。舉例來說，粉紅色的喜好是排名第一位，但是它被喜歡的原因是使人聯想到少女、溫馨、愛情、花朵等，也就是粉紅色的意象這些心理感覺，使用在與上述理由有關聯的主題上適合，並不是任何時候都可以用。

粉紅色的聯想：少女、女性、愛情、溫馨、愉悅、花、睡衣、化粧品、俗、沒骨氣。

天空色的聯想：天空、海洋、水、清爽、涼爽。

黃色的聯想：陽光、黃色的水果、冰淇淋等、心情愉快、活潑、高興、雨衣、討厭。

薰衣草的聯想：羅曼蒂克、柔和、衣服、花、活潑、年輕、輕鬆、床單、房間、窗簾、女孩子、化粧品、女飾。

黃綠的聯想：草、草地、活潑、清新、水果、青菜、嫩、明亮、炎熱夏天、低級衣飾、劣質塑膠品、年輕人、女孩子。

橄欖色的聯想：深沈、苦悶、憂鬱、髒、叢林、土著、非洲、成熟、男性、老。

褐色的聯想：樹木、傢俱、巧克力、咖啡、穩重感、皮件、老、髒、醜、憂鬱。

暗灰的聯想：恐怖、厭惡、沉悶、頹喪、寂寞、髒、污濁、老鼠、淡水河、衣服、老、嚴肅、老實。

少女　　天空　　陽光　　羅曼蒂克　　草　　深沈　　樹林　　恐佈

貼有關的圖片

〔補充知識〕

回憶色和記憶色

記憶較深刻的事物較易被回憶起來，那些色彩記憶較深？回憶的顏色和什麼事物關聯回憶起來的？都和色彩的心理感覺，好惡及意象有關。以大專男女學生爲對象，收集 120 件回憶色資料中發現，藍色系統比例佔得最高，其次爲白色、綠色等。由回憶的內容可以看出與生活相關高的色彩，被想起來的機會最多。

藍：一半以上的人，回憶色中有藍色。回憶的內容包括具體的事物及心理的感覺，如天空、海、喜歡、服裝、清爽、湖水、河水、寶石、人物、山脈、祥和等。

白：近一半的人，想到白色，內容包括：新娘、禮服、瀑布、浪花、白雲、白雪、喪服、白沙灘、護士、醫師、白髮、白沙石、氣質、清純、月亮、荷花等。

綠色：次於白色，但約40％的人，回憶色中有綠色，內容包括：草原、青竹、大自然、山、植物、苗、嫩芽、青蘋果、人物、制服、柔美、梨子、石苔、荷葉等

紅色：出現率爲29％，回憶中有：紅花、楓葉、鮮血、衣服、跑車、蘋果、火、喜帖、活潑等。

黃色：出現了19％，包括：夕陽金黃、衣服、柔和、小雞、金橘子、金色春聯、鵝蛋、活潑等。

其次出現的回憶色有：粉紅、橙、紫、黑、青紫、灰等。

回想起來的顏色，在記憶中是什麼樣的色彩？所看的顏色，和事後回想起來的記憶色，準不準確？有學者研究指出，記憶色往往有偏向彩度較高，以及移向較標準的色相的趨勢。知道有這種偏差，會讓我們要從記憶中喚起從前的顏色時，知道小心，不會很武斷地堅持自己的記憶有多準確。人類回憶的事物，本來有二個趨向，一是尖銳化，另一個是標準化的趨向。色彩的彩度增強，屬於加強了特徵尖銳化的心理，色相會偏向標準色相，是歸納入秩序標準化的心理。

貼有關的圖片

藍

綠

第八章　配色調和

8.1 歷史上的色彩調和理論

　　很久以來，許多著名的色彩學者和藝術家，對色彩調和的問題，有種種理論提出。有些人從音樂的感覺入手，有些人主張色彩的搭配，要用補色的對比，才是好的調和。也有人主張秩序最重要，他們認為要調和，就應該由色彩的三屬性中，選擇相互間有秩序的色彩搭配，可以得到調和。

音樂和色彩調和

　　從音樂的感覺研究色彩調和的人，認為音樂和色彩都一樣，會引起人們的感情作用，所以認定那一顏色相當於那一個音階以後，音樂可以調和的音符的組織，色彩也同樣可以得到調和。

　　牛頓於17世紀，發見太陽光可分解為彩虹色的色譜後，將這些顏色用 7 色來說明，也和音階的 7 音有對應的看法。認為色彩可以和音樂相對應的人，把各色相和音階對應為：

<div>

　　紅　橙　黃　黃綠　青綠　青紫　紅紫

　　C　D　E　F　　G　　A　　B

　(do　re　mi　fa　sol　la　si)

</div>

並且把聲音的三要素，高低、強弱、音色，和色彩的三屬性，明度、彩度、色相配合，想用音樂和聲的方法，找色彩的調和。現代也有日本學者，著書發表〝和色學〞，用音階和色相環的顏色對應，說明找調和色的方法。

對比配色的美

　　主張補色調和的人，有文藝復興時代的大師達文西、拉斐爾等人。他們都認為補色的對比配色，才是好的調和配色。他們畫了不少紅綠、黃藍相配的畫。紅色和綠色顏料相加，會變成灰色，黃色和藍色相加，也會成為灰色。他們的看法是，相混後會成為無彩色的灰色，才是好的調和色。黑白的對比配色，黑和白相加後，也會成為灰，所以也是好的配色。

- 找畫冊看拉斐爾的其他作品
- 研究報告文藝復興時期的著名畫家
- 翻拍畫冊製成幻燈片，報告文復時期的繪畫

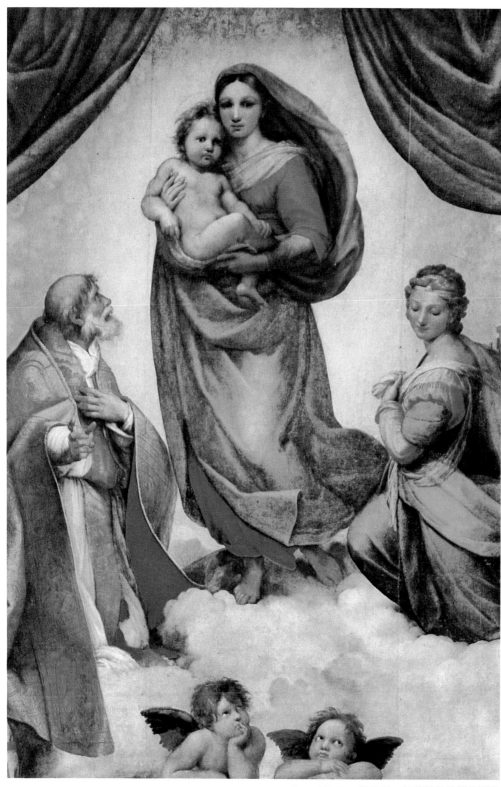

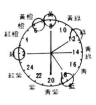

西斯汀的聖母　拉斐爾　紅黃藍綠的對比配色

由大自然學習

　　有些人從大自然裏，找尋配色調和的範本。尤其 19 世紀中葉的印象派畫家，主張觀察太陽光線的變化，以描繪光線帶來的美，促使許多人更注意自然界的美。

　　一片麥田在陽光下，有明暗、深淺的色彩韻律。一片風景在不同的時刻裏，呈現的色相、色調亦不相同。這些都會產生不一樣的調和美。

　　仔細觀察大自然裏生長的一草一木，可發現許多美妙的造形和色彩美。一片秋天的落葉，有豐富的紅色、橙色、黃色、褐色的色彩系列。春天的小花草，則有綠葉襯托，形成可愛的對比調和。

　　大自然是人類生存的母體，我們依賴它而生存，所以對它便有份親切感。大自然是我們身邊熟悉的環境，對於熟悉的事物，我們會覺得安心，心情舒暢，於是就易於接納它、欣賞它。這種由熟悉的環境中，尋找美的範本的想法，特別被稱為「熟悉的原理。」

• 同學借來國內外風景幻燈片放映，共同欣賞。
• 學習如何拍幻灯片及翻拍書上圖畫
• 貼自然美的圖片

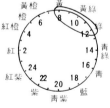

奧斯華德色彩調和論

　　奧斯華德主張色彩的調和要建立在嚴密的秩序上；他說：「調和就是秩序。」

　　在奧斯華德同色相三角形內，可以從同一直線上找出調和的配色。譬如上圖中，pg色要找能和它調和的色彩時，可從等純系列（純度相等）、等白系列（含有的白色量相等），以及等黑系列（含有的黑色量相等）等三種直線中找到可調和的色彩。要和其他色相相配時，其他色相中只要同樣具有pg符號的色彩（叫等值色），都可以調和。

　　根據奧斯華德的方法，只要有奧斯華德標準色票，便可以很方便地利用它得到調和配色。

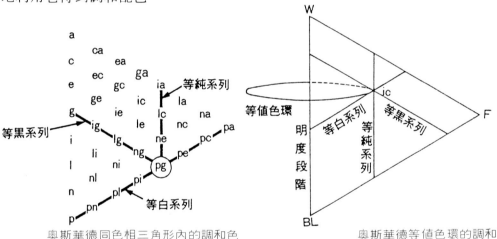

奧斯華德同色相三角形內的調和色　　　　　奧斯華德等值色環的調和

夢一史本塞Moon-spencer色彩調和論

　　美國麻省理工學院的Moon 教授及其助理Spencer女士，所提出的Moon-spencer 色彩調和論，是色彩調和論中最著名的一種；只是若談到實用方面還不夠容易。Moon-spencer 色彩調和論，是根據曼色爾色彩體系建立的。曼色爾標準色票昂貴，且若無人據此理論編成簡易實用的手冊，一般人只能體會其精神及內容，難以實用。

　　Moon-spencer 色彩調和論主要的內容有：

1.相配的二色，不可太接近致分辨不出是否同色。這種情形稱不明瞭或曖昧不清 (ambiguify)，不能調和。

2.同一色相、類似色相及對比色相，較易調和。

貼美的圖片

3.在明度關係上，具有對比關係之明度〈明度差 3 以上〉，較易調和。但是亦不可將明度的差大到讓人目眩的程度。再者，同一明度的配色不好。

4.以彩度來說，同一彩度最佳。

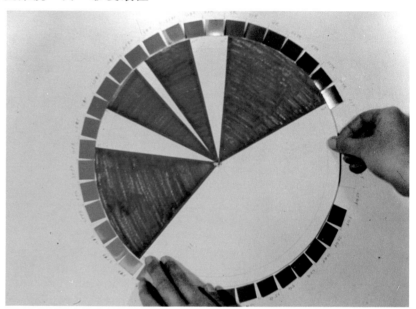

使用迴轉板，可找尋同一、類似，或對比的調和色

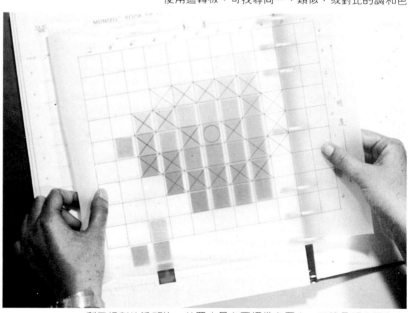

利用規劃的透明片，放置在曼色爾標準色票上，可找尋明度調和色

貼美的圖片

8.2喬德Judd的色彩調和原理

喬德是現代的美國色彩學者，他將多人主張過的色彩調和論，從更實際的立場加以綜合，整理成四項原則。對一般人最具實際用處。因為奧斯華德、夢一史本塞等人的色彩調和論，雖具學術意義，但是很難實際應用它們。

喬德的色彩調和原理

1. 秩序的原理

有秩序的色彩容易調和。標準色票是根據一定的秩序排列的，所以用直線、三角形、圓周（色立體）等的方式，可以找調和色。

2. 熟悉的原理

大家所熟悉的配色，容易調和。大自然是色彩調和的範本，依照我們看慣的自然界色彩的排列秩序配色，會覺得調和。

3. 類似的原理

有共通因素的色彩容易調和。同色相的配色、同彩度的配色、同白色量、同黑色量的配色等，都屬這個原理。如果有二個顏色不調和，可以互相加一些對方的顏色，二色的關係接近，就不會覺得不調和。

4. 不曖昧的原理

色彩的關係不可曖昧，明度差太小，色相差太小，介於類似或對比之間的色彩關係（中差），這樣的色彩關係不易調和。因為人類的心理，對分辨不清的事物，會覺得心理不安和不愉快，所以配色時，分不清二色是相同或不相同的情形，會引起不協調的感覺。

喬德也說明了現實上的種種因素，會影響到色彩調和的心理感覺，不能一成不變地墨守調和理論。

影響色彩調和的因素：

1. 色彩調和和嗜好有關，對調和好惡的心理反應，依人而不同，同一人也會因時地而有差異。
2. 色彩調和會受面積大小的影響。
3. 色彩調和會受到造形的影響。視點的動向不流暢的情形，會阻礙色彩調和的感覺。
4. 色彩調和會受到設計的意義及解釋的影響。流行趨勢（設計意義的解釋）的不同，對色彩調和的看法會不相同。

貼美的圖片

8.3利用PCCS實用配色體系的配色法

　　日本色彩研究所的PCCS實用配色體系，本來就是以方便配色調和為目的所制定的。有類似奧斯華德調和系統的功能，但比它更易為一般人利用。本書第三章PCCS體系項中，彩色印刷的全頁色相及色調圖，可在色彩計劃時當配色調和的工具，應多加利用。

　　配色的型式，可以由色相及色調分別說明。

色　相
同一色相的配色：由同一色相內找搭配色。統一性強、容易調和，可以得到正式、安定、高級的感覺。

　　很正式場合的服裝，標榜品質優良的產品，表現古老格調的設計等，常常都用單純的用色來表現。有人主張複雜性低，統一感大，美的程度較高。同一色相的配色，雖然初看之下會覺得似乎變化太少，沒有發揮設計，但是這種配色反而可以持久耐看。

找調和色的方法，可以先決定一個色相以後，在同一色調內，有規則地挑出顏色。如鮮明淺淡4色，淺濁暗垂直關係的3色，或者鮮深暗的3色等方式。無彩色的黑白灰都可以一併考慮。

貼美的圖片

無彩色系列的同公司產品羣Product family

類似色相的配色：由隣近的色相內找搭配色。統一中有變化，不會太正式、太硬。增加了一些變化的趣味性。可以得到和諧、溫和的調和。普通的調和配色，採用這種方式的很多。

色相差在1～3之間，也就是圓心角度在45°以內的色相都屬類似色相。譬如紅和橙、黃和黃綠都是類似色相。如果用紅橙黃的配色法，這是類似色的漸層配色。各色的色調，可以保持相同，譬如各色都是鮮色，或各色都是淡色。也可以各色的色調有規則地變化。視彩色色調圖（P55）做為挑顏色的參考。

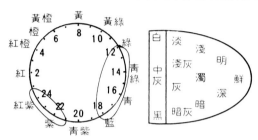

類似色相的景泰藍工藝品

由紅紫到紫類似色的皮製工藝品

找實例圖片貼

113

中差色相的配色：色相間的間隔，不算隣近，但還不是對比色，這種色相關係叫中差色相。色相號碼相差4～7，也就是角度相差45°～到105°之間的色彩。這種關係的顏色，向來都被認為不調和。但是現在這樣的色彩關係，成為時髦的配色之一。紅和黃、藍和綠，色相差都差6，角度是90°，屬於中差，配色上被用得不少。

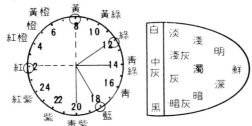

紅黃的中差配色

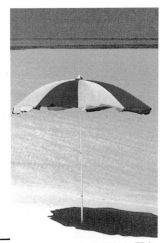

找實例圖片貼

遮陽傘紅黃藍對比配色

藍綠的中差配色

對比色相的配色：色相環上相差120°以上的顏色，都是對比色相。譬如對 2 號的紅來說，10、12、14、16、18的色相都是對比色相。其中14的青綠和紅，在一直線上，是180°。直線上的兩色都是互爲補色。同樣的道理，黃色相的對比色是16、18、20、22、24的各色相，其中20的青紫是黃的補色。對比色的配色平常被用得很多，因爲較醒目。

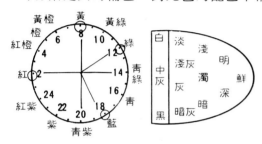

普通的人，一想到配色就想到要醒目，以致於許多搶眼但粗俗的色彩，泛濫在街頭，成爲未開發國家的特徵。對比色相的調和配色，可以得到年輕活潑、現代、引起注意、明視性高的效果。年輕人的穿着、運動裝、商業設計、公共設施的標誌設計等，都很適合使用對比色的配色。

對比色相的配色，要注意明度差和面積大小的比例。紅綠、紅藍是最常使用的對比配色，但兩色的明度都相近，意大利國旗、法國國旗，中央都用白色當分割色，使二色不致衝突。(P124)讓二色的面積懸殊（下圖旗袍、P129　香水），也是良好的方法。

在繪畫上，文藝復興的拉斐爾（P107），現代的畢卡索（下圖），都有紅黃綠藍對比色相的作品。

畢卡索紅黃綠藍對比色相配色的作品

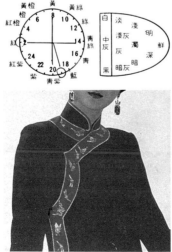

旗袍的紅藍（偏青紫）對比

商業設計的卡片封面紅綠藍和白色

色　調

由色調考慮配色，也可以分為同一、類似、對比的想法。色調是產生色彩意象的重要因素，所以除了考慮配色調和之外，是否能表現設計目標不可忘記。

同一色調的配色：由同一色調內找配色（參考 P 55 各色調彩色），先決定要什麼意象，譬如要高雅文靜找 P 淡色調，要高級穩重找 dk 暗色調（參考 P 99 各色調的意象）。色調選定後，再考慮選什麼色相。如果要溫和的感覺，找鄰近色相，要活潑的感覺，找對比色相。

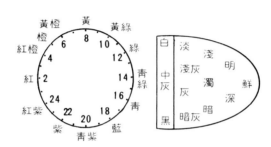

舉例：先決定 P 淡色調，如採用類似色相搭配，得到非常文靜高雅、柔和美的感覺。採用對比色相配色，成為弱對比的配色，表現有溫和的氣質，但也顯示年輕的氣息。

如果同是暗色調，再用對比色相，就有高格調，但又有變化的感覺。

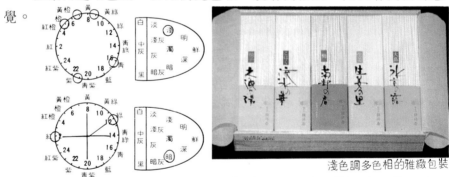

淺色調多色相的雅緻包裝

暗色調中的紅綠對比

找實例圖片貼

類似色調的配色：譬如 P 淡色調的配色中，增加了 lt 淺色調的顏色，可以得到柔和中更活潑一些的感覺。如果淡色調中，增加了淺灰色調的配色，會在柔和中增添成熟感。以服裝配色來說，淡色調是文靜的少女裝，多了淺色調，變成更活潑的少女；增加了淺灰色調，變成多了成熟美的淑女裝。

類似色調的配色，可以找同色相、類似色相或對比色相，依設計目標的意象斟酌。

對比色調的配色：色調的位置離開得遠，就成為對比色調。譬如鮮色調和淡色調，暗色調和淡色調，黑白相配，都是對比色調的配色。對比色調會產生動感，顯示活潑的感覺。色調的對比，就是明暗及彩度的對比。明暗對比的配色，比彩度的對比較容易調和。

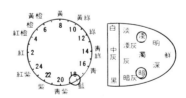

由同色相中找對比色調，容易調和，因為先有統一感，然後增加了變化。男士整套的西裝，淺色的襯衫就是這種調和。

色相統一的正式穿着

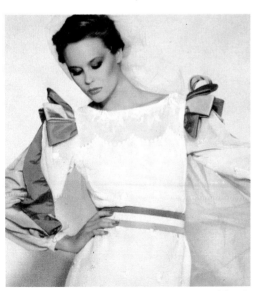

高雅的類似色調和搭配色

西裝和襯衫的淺暗色調對比

第九章　色彩計劃

9.1色彩計劃的過程

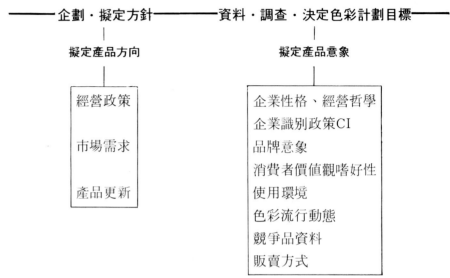

```
─────企劃・擬定方針─────        資料・調查・決定色彩計劃目標─────
              |                                    |
         擬定產品方向                          擬定產品意象
              |                                    |
   ┌──────────────┐              ┌──────────────────────┐
   │  經營政策      │              │ 企業性格、經營哲學       │
   │               │              │ 企業識別政策CI          │
   │  市場需求      │              │ 品牌意象               │
   │               │              │ 消費者價值觀嗜好性       │
   │  產品更新      │              │ 使用環境               │
   └──────────────┘              │ 色彩流行動態            │
                                  │ 競爭品資料              │
                                  │ 販賣方式               │
                                  └──────────────────────┘
```

色彩計劃的目的，是爲進行的設計決定最適當的色彩。適當的色彩應該包含下列的任務：

1.合乎設計的目標—在設計構想之初，必定有想達成的設計目標，藉色彩的機能，協助設計成果更接近理想目標。

2.設計的審美效果—藉色彩增加美觀的效果。

3.色彩管理—色彩工程、色彩品質之管理。

色彩計劃的系統性過程，可以如圖的模式考慮，現在將過程分別做說明：

擬定產品方向：設計是有計劃的造形行爲，所以一定有想達成的目標。設計的要求，可能來自一個企業的經營政策，或者發見人們有這一方面的需求，也可能已經有的產品要換新的面貌以增加競爭力等。有了這樣的動機以後，就要想定產品該走的方向。這是設計工作的基本指針。

擬定產品意象：有了設計方向的指針之後，經過資料收集、調查、分析之後，獲得結論，認爲產品要有什麼意象才會成功。譬如要走民俗風味、高科技感或高雅柔和的美等。這些是經過圖表中所示的許多因素，如消費者嗜好的判斷、色彩流行的趨勢等的考慮之後決定的。這時色彩計劃有了具體的表現目標。

色彩設計：色彩設計的第一步工作，是要考慮什麼樣的顏色才能表現所要的意象。譬如要表現高科技感，可能就要想使用無彩色系列，藍

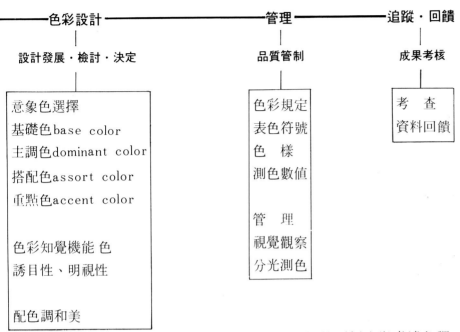

色彩設計	管理	追蹤・回饋
設計發展・檢討・決定	品質管制	成果考核
意象色選擇 基礎色base color 主調色dominant color 搭配色assort color 重點色accent color 色彩知覺機能 色 誘目性、明視性 配色調和美	色彩規定 表色符號 色 樣 測色數值 管 理 視覺觀察 分光測色	考 查 資料回饋

色相或暗色調的顏色；如果要高雅的感覺，可能就要優先考慮淡色調了（參考P 99、P 132）。

色彩設計的具體工作，必須考慮預定的顏色如何搭配，所以要想以什麼顏色爲基礎色或主調色，以什麼顏色爲搭配或重點色。基礎色普通是面積佔最多的顏色，大約可說是配色的底色。主調色是最爲優勢的顏色，有時和基礎色相同，有時不同。譬如一塊黑底的布料，上面有許多顏色的圖案，其中紅色系統佔最優勢。這時候，紅色系便是主調色，主調色也叫主宰色。

包裝、招牌、標誌等的設計工作，色彩的誘日性、明視性要高，才能得到設計效果，這是屬於色彩知覺的機能（參考P 80）。

色彩設計的最後效果，一定要注意配色調和的美。色彩調和的美，除了參考各種理論之外（第八章），更重要的是設計師必須陶冶自己的眼光。

色彩管理：色彩設計決定之後，須要傳達用色內容，應該製作規範，用表色符號（譬如依曼色爾標準色票）或貼附色樣等，並標明色彩誤差的寬容度，以便有所遵循。

追蹤、回饋：爲了明瞭色彩設計的成果，追蹤考查設計成效，並且將資料做爲以後設計的參考。

大量生產製品的色彩計劃流程例

企劃1.色彩設計的方針決定

　　　↓

調查2.色彩調查

　　　↓

設計3.色彩計劃—選第一次候補色　　大概的選擇—用色紙、色樣等

　　　↓

　　　4.研討會議—由候補色討論是否合乎產生設計目標

　　　↓

　　　5.色彩計劃—選第二次候補色（模型上色檢討）

　　　↓

　　　6.色彩設計結果的評價及檢討（再修正）

　　　↓

　　　7.色彩設計結果的再檢討

　　　↓

　　　8.色彩計劃確定

　　　↓

管理9.色彩規定的訂定

　　　↓

　　　10.製造

　　　↓

追蹤11.追蹤考查、回饋

內容說明

企劃：公司有沒有既有的色彩意象路線？

製品的性質是什麼？應該表現什麼意象？

本製品是單獨製品或系列性製品？

調查：平常應有儲存的資料，但企劃開始後也要收集新資料。

1.色彩設計基礎資料的收集

色彩意象　　　　色彩聯想　　　　色彩好惡

商品別色彩嗜好　　誘目性　　　　　識別性

2.競爭廠牌的產品及類似性產品的色彩趨向資料

除了競爭商品外，有關聯的色彩資料可包括：

服裝的流行色，建築及室內色彩的傾向，家電產品的色彩等。

3.市場調查員，可以向業務員詢問如下問題：

什麼色彩銷售最好？　對既有的色彩，顧客有什麼意見？

4.消費者意見調查

消費者對這一類產品的色彩，關心度如何（挑顏色或無所謂？）

消費者選擇此類產品的動機是什麼？（實用？裝飾性？）

消費者對本項產品，心裏的意象如何？（提到此類產品，自然地會想到的是什麼樣的顏色？）

色彩設計

1.色彩計劃Ⅰ—產品預想圖的階段，初步擬定顏色，以色樣本提交研討會議

2.研討會議—站在產品企劃的立場上，檢討初步提出的色彩構想是否適合？

3.色彩計劃Ⅱ—研討後再度考慮擬選用的色彩及成本，再選第二次色

4.色彩設計結果再評價及檢討

管理：色彩設計充實後，必須制定色彩規定

可用標準色票指定，並明訂上下線的寬容度

可用同樣著色材料之樣品做為標準，並訂誤差範圍

追蹤：追蹤考查所得之資料，回饋為改進資料，並做為下次製品之參照。

9.2 色彩計劃所需的調查

色彩計劃時，如有足夠的資料可做參考，計劃的工作就會更容易進行，計劃的結果，也會更切合實際的需要。有些色彩的資料是固定的，譬如誘目性、視認性的高低等，屬於色彩知覺機能的資料，不會因人而異。但是，色彩好惡、聯想、意象、商品別的色彩嗜好等，屬於感情性的心理反應，如果沒有調查過，很難推斷正確的答案。

色彩計劃時，所需要的資料，可以有下列的各種調查方法。

1.現況調查—目的在於瞭解現有有關產品的色彩趨勢，和現有產品的色彩演變歷史。

a.比色法—用標準色票和對象物比較，登記被調查物的色彩。調查時可以直接靠近被調查物，比色後登記色票的符號。無法完全和標準色票相同時，可以自己推定。不容易用直接法比色時，可以用目測的方法判斷被調查物的色彩。

b.色域分佈調查法—這是調查目的物的色彩大約在那一個色域的方法。色域可分為：

　　　　基本分類　　16色域
　　　　大　分　類　　25色域（參照'第四章系統色名項）
　　　　中　分　類　　92色域
　　　　小　分　類　230色域

可以依需要採用多大的色域分類，現有的調查用色票有日本色彩研究所的「調查用Color Code」。

2.意象調查—調查對象們心目中的想法。心中的意象變數很多，不易瞭解，但在心理學上使用種種方法，設法瞭解大眾的心理感覺。

a.自由聯想法

意象調查最基本的方法，譬如由藍色想到那些事物，自由一連串地舉出來的方法，可以由聯想的內容，探知被調查者的心理趨向。

b.限制聯想法

由預先準備的形容詞，挑出聯想的方式，比自由聯想容易把握具體的結果。

c. SD法

　　美國學者C. E. Osgood 所創的意象調查法，選擇許多組相對意義的評價語句，分成數段心理的評價尺度，讓被調查者評價的方法。

　　數十名被調查者評定後，統計計算結果，表上畫出意象的形象圖，可以看出心理趨勢。　　（參照第七章，7、3色彩的意象項）。

3. 嗜好情形調查—調查嗜好的情形，可以只問喜不喜歡，或者將數件排定喜歡的順位。

a. 選擇法—從準備的調查物中，讓被調查者挑選自己喜歡的和不喜歡的，然後統計。

b. 順位法—讓被調查者，依自己的喜歡排順位的方法。

c. 尺度評定法—把喜歡和不喜歡分成9階段的尺度，給予 $1 \sim 9$ 的分數：

9　最喜歡

8　非常喜歡

7　相當喜歡

6　有點喜歡

5　不喜歡也不討厭

4　有點討厭

3　相當討厭

2　非常討厭

1　最討厭

讓受調查者評定後，統計並計算其平均值。

9.3 色彩計劃實例 1－配色分析

由設計實例分析其配色的結構，可以瞭解其配色技巧，在色彩設計的學習上，十分有益。現在以實例說明分析方法，並逐例討論其結構及效果。

配色的分析，使用PCCS實用配色體系的色相環及色調圖，較為方便。

 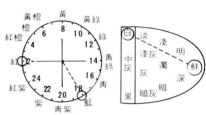

美國的國旗色是藍白紅，色相環上，紅和藍是 2 和18，成120°圓心角，是互為對比的色相，色調都是鮮色調，紅藍之外，再用白色搭配，所以明視性高。藍白紅的顏色，具有象徵自由、平等、博愛的意義，當國旗色，許多國家都愛用。青天白日滿地紅的我國國旗，也是藍白紅。

 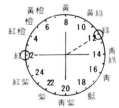

意大利的國旗是活潑明朗的意象。紅和綠在色相環上是150°的對比色，中央有白色，使配色清晰活潑。由色調圖看，紅綠的鮮色調和白色，是離開很遠的對比，這樣的配色，明視性高，動感大。

國泰航空公司的廣告標誌，使用了紅、藍、綠和白色。在色相環上，可以看出是分散開的對比色，產生強烈的視覺效果。

 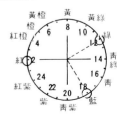

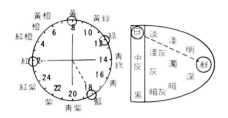

海濱浴場的遮陽傘是鮮豔、活潑的
配色。色彩有紅黃綠藍等強烈的對
比色相，白色的搭配增加輕快感。

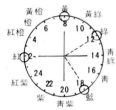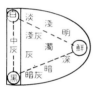

3M的錄音帶包裝。為了吸引注意，使用了誘
目性很高的配色。在黑色的基礎色上，共有紅
黃綠藍以及白色。是強烈的對比配色，在色相
環上分散得很開。黑色的背景色，會幫助各色
顯得更明亮鮮豔，黑底白字是可讀性很高的配
色。這是很搶眼的商品包裝的一例。

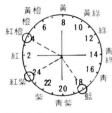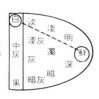

誘目性和視認性都很高的色彩計劃實例
。以紅紫和紅橙以及白線條為基本色，
做為整體的統一設計，圓杜的上下色彩
，由近到遠，輪流使用藍、青綠、紫、
綠、橙等，有變化，但仍然很統一。白
色人體形象，明視性很高。

貼有關的圖片

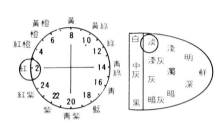

都用粉紅色統一的浴室
用器，很好的同一的調
和實例。

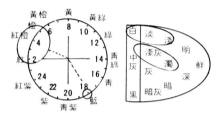

溫馨雅緻的意象。配色
的結構，以白色（近似
白）爲基礎色，布料上
稍鮮豔的紅、藍小花，
增添一些活潑可愛的感
覺。整體由暖色系的淺
淡色統一。

貼有關的圖片

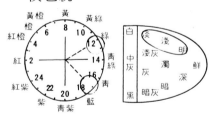

以寒色系統一的例子。
整體的畫面以藍、綠爲
主色調，產生統一感。
清涼的感覺和上圖正好
相反。綠藍相差90°，這
種搭配法近幾年受歡迎
。

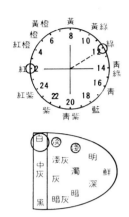

白色的新娘禮服是純
潔的象徵，另外加了
淡粉紅的玫瑰花，配
淺綠色的腰帶，增加
了可愛和活潑的美感
，除了純潔的意象之
外，多了俏麗的感覺
。色相的紅和綠雖是
對比，但因為都是淺
淡的色調，所以只形
成弱的對比，是女性
化、文靜中的活潑感
覺。

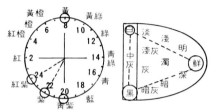

摩登、活潑的女性美。黑當基礎
色，加白色波浪型細條紋。黑白
是產生現代感的原因。搭配的色
相，選用了流行色彩的紫色及其
類似色相，共有紫、青紫、紅紫
以及對比色的黃色。黃色扮演紫
色的補色對比，紅紫、紫和青紫
各為 30°的類似色彩度都很高。
在整件衣服中，這些鮮豔色面積
沒有太大，因為黑色的底色，這
些顏色顯得更亮麗，是一件俏麗
，富於流行氣息的衣服配色。

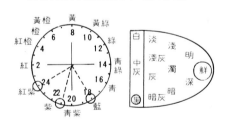

左圖很直接地使用了鮮豔的
藍色、紫色和紅紫色，是藍和紅
紫 90°色相環上的間隔，分成三
等分的配色。 90°是不易調和的
中差間隔，紫色當中間的協調角
色。裏面露出少許的黑色及華麗
的裝飾，對整體效果貢獻很大。

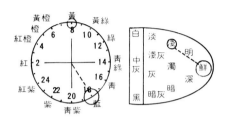

誘目性很高的香水廣告，色相是150°的黃藍對比，而且香水的色調是淺色調，和明度較暗的鮮藍也有對比作用，所以格外清楚。份量不多的黑，擔任了安定畫面的任務。

下面服裝的陳列，很聰明地運用了紅綠黃的色光，也讓畫面產生明暗不同的韻律感。

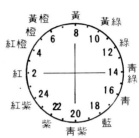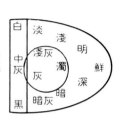

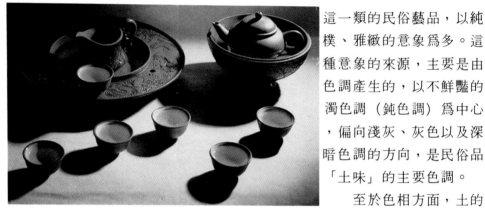

這一類的民俗藝品,以純樸、雅緻的意象為多。這種意象的來源,主要是由色調產生的,以不鮮豔的濁色調(鈍色調)為中心,偏向淺灰、灰色以及深暗色調的方向,是民俗品「土味」的主要色調。

至於色相方面,土的顏色、木材的顏色,都屬濁色系列,是暖色系統的色相。陶瓷上釉後,可以有更多不同的表現法,色相和色調也可以顯現設計者的不同風格。

第一章中,有彩色鮮豔的交趾陶和傳統服裝,那些是另外的民俗用色的例子。

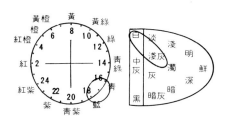

科技產品的色彩,爲了
表現性能優艮,採用寒
色系統,具有理智、精
確意象的顏色。這是淺
灰藍和近白色的配合。

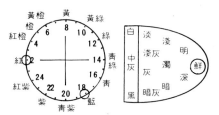

商標和標準字,使用藍
色是科技感,使用紅色
是誘目性,親近感強。

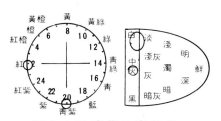

偏向女性感覺的青紫色
(色相19)座墊,和藍
色的深淺線條相類似色
相配色。車身大部分是
偏冷色的近白色。另加
紅色是對比的重點色。

貼有關的圖片

9.4色彩計劃實例2—色相及色調的意象表現

紅　粉紅

　　紅是火、血的顏色。原始民族表示顏色時，最早只把顏色分成淺色和暗色兩種，接著產生的色名是表示紅色的名稱，可見紅和人類密切的關係。紅色在傳統上，向來代表熱情、喜悅、吉利、誠心，也有革命的象徵。有人調查了世界139國的國旗色，紅色用得最多，有52國使用紅色。

　　紅色也叫赤色。我國的赤字，起源於大火二字，寫成炎，註解是「大明也」，「太陽色也」。我國以紅為吉利的顏色，帝制時代，一般人不能使用紅色當裝飾或衣服色。現在一方面由於紅色有豪華、富貴、吉利的意義，一方面由於大眾對鮮艷的紅色的嚮往，在我們的周圍，紅色被使用得太泛濫，有時便成很俗氣、刺眼及幼稚。

　　要象徵年輕、活潑、動感，紅色是不能缺的顏色。年輕人的用品中，如強力的跑車、機車，都常使用紅色，加強它的效果。鮮艷的紅色，誘目性強，所以招牌、海報喜歡用紅色。

　　當紅色變淡，變成粉紅色時，就會讓人有柔和、羅曼蒂克、女性及幸福的心理感覺。

　　陽光強烈的熱帶地區民族，普遍喜愛強烈的紅色。包括熱帶的花、鳥等，顏色往往都很強。因為在這種環境下，只有強烈的顏色，才能與之抗衡。相反地，陽光溫和，或天空常陰霾灰暗的地方，強烈的紅色，就會太刺眼，和環境不協調。故位於溫帶的歐洲各國，用色向來較為雅緻，是有她自然環境影響的原因。

　　在安全用色上，鮮紅色用做防火、停止、禁止、高度危險的標示，為了提高明視度，以白色為補助色。

貼用了紅色相的圖片

黃橙　黃　黃綠
橙　　　　　綠
紅橙　　　　　青綠
紅　　　　　　青
紅紫　　　　　藍
紫　青紫

6　8　10
4　　　12
2　　　14
24　　　16
22　20　18

白
中灰
黑

淡　淺　明
淺灰　濁　鮮
灰　深
暗　暗灰

紅色表示吉祥，紅色也表示活力，粉紅柔和。

橙色　亞麻色　褐色

橙色是明亮、鮮艷、刺激性很強的顏色，色彩喜好調查時，小孩子喜歡，大人則不少人覺得太刺眼、低俗和醜。橙色讓人感覺年輕、活潑以及華麗。鮮艷的橙色做爲登山用具，明視性很高，易於讓人看到，可以避免危險。在工業安全用色的規定，橙色用於表示要警戒。鐵路列車的車頭、海上救生艇、救生衣等，都大量使用橙色。

亞麻色是橙色加了許多白色以及淺灰色變成的，未經漂白的胚布的顏色屬於較淺的亞麻色，米色是亞麻色中，較偏黃的顏色，亞麻色是西洋人指未經漂白的羊毛色，叫beige 的顏色。也是淺灰的木材色和很淺的褐色。亞麻色是很有自然的味道，是雅緻而純樸的感覺。流行的趨向，崇尚自然時，亞麻色就會大行其道。

褐色是橙色的暗色。色彩變暗就不會被喜歡褐色也不例外。意象及聯想調查時，褐色的感覺是穩重、古典、男性、年老、樸實、高雅、沈悶等。色彩喜好的調查，統計的結果，褐色總是列在不喜歡色中，不過實際生活中的用品，譬如皮革，高級木製傢俱，褐色是常被用的顏色。有許多高級的男性用品，褐色和金色一起使用，手提箱、公事包、皮夾、皮鞋等，象徵高格調，價格也昂貴。

貼用了橙色相的圖片

褐色（暗橙色）是高級紳士用品的顏色

橙色、黃色構成美麗的秋景

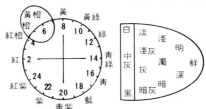

高雅的亞麻色（淺灰橙）

明亮的橙色

褐色和金色

黃　淺黃　橄欖色

在我國，黃色向來是被認爲高貴的顏色，皇帝的黃袍是大家所熟知的，古時候的五個正色，黃色也是其中的一色，而且是代表中央的顏色。

古時候註解「黃」字，說是「地之色也」，「秋禾之色也」。那是因我們祖先早期生活的地方，以黃河流域爲主，地的顏色的確是黃色的，且秋天快收成的田野，也是豐富的黃色。

鮮黃色、明視度很高。尤其和黑色併用時，最容易讓人看清楚。黃色常用在鐵路平交道的柵欄，或起重機、堆土機等會移動，有危險性的大型機器上。而小學生的雨衣也用黃色。工業安全用色，亦規定黃色用做警告危險的顏色。

黃色因爲讓人覺得年輕、活潑、充滿陽光和活力，所以年輕人的用品，如隨聲聽、越野車等，使用鮮艷的黃色，十分合適。因爲黃色是膨脹色，大件物品，或身材較大的人穿著，都會顯得格外龐大，使用時宜注意。

柔和的黃色是奶油色。彩度明度降低的黃色，是土黃或金色的感覺。若不小心使用，會讓人感到混濁、髒、俗氣。西洋往往鄙視黃色，一方面是基督教的影響，一方面是黃色容易混濁骯髒的關係。

橄欖色是黃色加黑產生的。色彩喜好調查時，橄欖色總是一般人厭惡的顏色。但是用做服裝色，卻有灑脫、粗獷的效果。

貼用了黃色相的圖片

黃色是活潑的象徵

帝王的黃袍

光亮透明的黃色

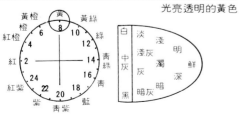

黃色的越野車

綠　黃綠

綠色是大自然中草木的顏色。有清爽、生長、年輕、安詳的感覺，象徵和平、安全。工業安全用色，規定綠色為安全、前進及救護的用色。

綠也是回教的神聖色，據說可蘭經中提到，為回教聖戰而死的人，升天堂可以穿綠袍。沙烏地阿拉伯的國旗色，愛爾蘭以綠色為國家色。被稱為黑暗大陸的非洲，大多數國家的國旗，都用了綠色。1983的色彩喜好調查，綠色占大專男生喜好色第一位。

綠色不屬於暖色，也不屬於寒色，是中性色。

黃綠是充滿了陽光的綠色，綠色的草地，受到陽光照射的地方，色彩就變成了黃綠色。黃綠色是草木幼苗的顏色。有春天充滿生命力氣息的感覺。在溫度的感覺方面是和煦的，有些溫暖，但不熱。和黃綠相反的青綠色，因為由中性的綠，偏向寒色的藍，所以已經有清涼的感覺。

綠色是有生命的地球特有的顏色。古來許多詩人喜歡綠色，也留下了很美的詩句：

　　雪罷冰復開、春潭千丈綠（孟浩然　初春）

　　春來江水綠如藍、能不憶江南？（白居易　憶江南）

綠色對眼睛好，許多人都知道。日本曾經有人實驗發現，運動後，在綠色環境內的人，體力恢復得較快。

欲表現清爽的感覺，可以使用綠色。綠色和藍色的搭配，近年相當受歡迎。近幾年流行粉彩色，粉彩的青綠色，被用為T恤的顏色很多。明綠色的所謂蘋果色，曾經在服裝上風行過一時（1963左右）。暗綠色、暗青綠色的慣用色名，稱為森林綠、叢林綠，都曾經是服裝的流行色，適合於粗獷而灑脫的獵裝。1987春夏，鮮黃綠色被使用為流行色，在商店內非常引人注意，但在街上穿著的人，尚沒有很多。

在大自然中，我們可看見許多綠色，所以色彩調查時，綠色總是排在被喜歡的顏色中。但是把綠色做為流行服裝色的情形，平均起來，還是比紅色、褐色、黃色、藍色系統的顏色都少。以工業產品來說，灰綠色是避免眼睛疲勞的工作母機普遍使用的顏色。但是家電產品、事務用品等，使用綠色的比率也是很低的。

貼用了綠色相的圖片

新鮮的綠

平靜的綠野

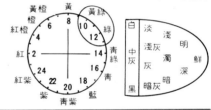

綠色是生長的顏色

清涼感覺的綠

藍　深藍　天空色

藍色是很受歡迎的顏色。世界各國的色彩喜好調查，藍色總是佔前幾名。藍色所代表的是水和天空，此二者與生活、生命有極密切的關係，所以藍色很早便使人類感到具有特殊的意義。

太空人第一次從太空回望地球時，最令他們驚嘆的便是地球是一顆好美的藍色星球。自此，我們便自稱是住在太陽系中最美麗的藍色行星上。而地球又是太陽系中已證明唯一有水、有生命的星球，所以藍色便象徵了這些生命得以生存的顏色。

藍和青的用字，在表達色彩時，向來沒有清楚的分別，其說法有青天白日，也有說藍天白雲，或是青出於藍，更勝於藍。但是又有「草木之生也，其色也青」，青菜、青竹、青黃不接等用法，這些都顯然是指稱了綠色的範圍；因此，偏向綠色的藍可用「青」來表達，以和藍色有所分別。

青和藍的淺色，普通都叫天空色，色彩調查發現，一般人的喜好度都很高，大約都佔喜好色的第一、二位。天空色的意象，偏向純樸、清涼、中性，沒有很強的個性。可能因此而被使用得太泛濫。室內、樓梯間的牆壁、鐵窗、水泥圍牆等，有很多和環境沒有配合，也有使用淺藍的情形。

鮮艷的藍色，意象較清楚，讓人感覺到美、科技、穩重、高級的意象。當科技產品，要強調精密、高效率時，往往選擇藍色。影印機、照相機的企業色，有不少公司選用藍色。這和選用紅色代表活潑、進取和誘目性高，正好是對比。

深藍、暗藍，也就是紺色、藏青色等穩重的感覺增加。學生制服，有許多是深藍色和白色相配，有清純和規矩的感覺。日本的年輕男士，上班時最標準的西裝色是暗藍色配白色襯衫及暗色領帶，由於這種給上司的印象最好，所以幾乎已成為不成文規定的上班制服。

各國的人民，喜歡藍色的很多。國旗的用色，藍色亦佔很多。因藍色的明度較低，所以和紅色等明度也不高的顏色相配時，兩色中間宜有分割色，如藍白紅，如此才能保持鮮明的色彩感覺。

藍色的補色是橙色；藍色和紅、橙、黃等色相配，都會形成強烈的對比效果。藍色和綠色的搭配，是最近幾年新鮮而受歡迎的配色。

安全用色上，藍色用做「須小心」的標示。譬如修理中的機械、

電氣總開關箱的外殼色等，以白色爲補助色，以提高明視度。

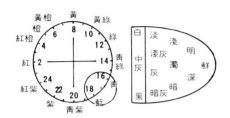

藍色表現高度的科技產品

藍天白雲

寶藍的琺瑯

科技感的高樓

紫 青紫

　　紫色和青紫色是具有相當特殊感覺的顏色。色彩調查時，這兩種顏色，都讓人有女性化的感受。色彩聯想調查時，鮮紫、鮮青紫以神祕、高貴、高雅爲多，及矜持、不易親近的感覺。淺紫和淺青紫，西洋色名叫紫丁香和薰衣草，色彩聯想，絕大多數人都會聯想到女性。也聯想到溫柔、高雅、有氣質及幸福等，同時也讓人覺得很美，很感性。

　　紫色在我國傳統上，是高貴的顏色，也是一般人民不准使用的禁色。古時帝王所居，多塗紫色，所以用紫稱帝王的居所，如紫禁城、紫光閣等。古羅馬也只有皇帝和貴族准穿紫色。但是在色彩喜好調查上，對鮮紫、鮮青紫色，都偏向厭惡，不過淺淡的紫丁香、薰衣草，在年輕男女大專生中，喜好的順位，都排名在最前面。（他們尤其感到此類有些神祕又柔和的顏色，非常具有羅曼蒂克的感覺）。

　　鮮艷及偏暗的紫色、青紫色，設計上很難使用。最近曾經有過數年的流行做爲服裝色，但實際上，和皮膚色不易相配。

　　淺色的紫色系統，原來多在化粧品上才會使用的，近幾年連家電產品也都紛紛用上了。色彩的意象，會受色相和色調的影響。同樣是紫色色相的色彩，若深淺不同，受歡迎的程度亦會相差得大。因此可看出色調的影響力大於色相。

　　在工業安全用色的標示上，偏紅的紫色和黃色配合，表示有放射能危險性的地方。

貼用了紫色相的圖片

流行服飾的紫色

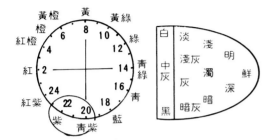

黃橙 黃 黃綠
橙
紅橙 6 8 10 綠
4 12
紅 2 14 青綠
24 16 青
紅紫 22 18
20
紫 青紫 藍

白
中 淡 淺 明
灰 淺灰 濁 鮮
黑 灰 暗 深
暗灰

淺薰衣草色的女性服裝

紫色中的寶石

紫色的天空和黃色的月亮

現代感的大樓

黑 白 灰

　　黑色、白色、灰色都是無彩色。最純樸但也是最高級的顏色。意象調查中表達出來的看法，白色、黑色都是很高級、很美的意象的顏色。黑色感覺穩重、科技感，白色年輕，也有科技感的意象。

　　灰色是黑白的平均，可以說是不起眼的顏色。淺灰的感覺會接近白的意象，暗灰的感覺會接近黑的意象，但是中灰色就沒有黑和白的意象。中灰色最大的特點是純樸的感覺，也會讓人覺得比較老的感覺。因為金屬製的科技產品，有許多是淺灰色的，所以淺灰會有科技感。流行色的名稱中，淺灰也會被被稱為真珠灰，聽起來就有高級感。中灰、暗灰，喜歡的人都不多。

　　用色上所稱的白色，有很多時候不是純白，只是很靠近白的顏色。真正的純白，太純粹，反而讓人覺得冷峻。靠近白的顏色，特別稱為off white，有白色的純淨，也有容易親近的柔和感。

　　色彩的聯想調查，白色的聯想，最多的是純潔、新娘禮服等。其次高雅、柔和、高雅也很多。黑色的聯想，高貴、穩重、神祕、莊嚴、深沈等的聯想多，也有不少聯想到黑暗、恐怖、壓迫感的。

　　原始人表達顏色，最早只分明暗兩種，相當於只有黑白兩種色名。白往往也代表明亮、光明、善和正直；黑往往表示暗夜、罪惡。白色是一點祕密都沒有的純淨，黑色是包容了萬物的神秘，兩極點的色彩。最高級的用色，黑色和白色都會上場。

　　灰色的聯想中，淺灰是柔和、高雅、隨和、樸素、金屬感等較多，中灰、暗灰的聯想，有水泥建築、憂鬱、沉悶、陰天、沒生氣等。也有老鼠的聯想。

　　無彩色黑白灰系列，似乎看起來不起眼，但是向來都是最基本的顏色。以服裝色彩來說，黑白灰一直都有不少人穿。白紗禮服一直都是幸福的象徵；最高級的科技產品、譬如高級音響、電視機、專家用相機，向來都用黑色。

貼用了黑灰白色的圖片

144

黑色表現精密的科技產品

無彩色系列的現代產品

黑色是鋼琴的顏色

純潔的白色　莊嚴的黑色

鮮色調　明色調

鮮色調的心理感覺是：活潑、熱情、年輕、積極、朝氣、新潮、衝動、豪華、俗氣、野性等，是年輕、活力的象徵。

性格很明朗，不虛假，好惡都很清楚的色彩。

實用上，這種鮮色調的色彩適合於運動裝、越野機車、年輕人的用品，如隨身聽等，以及小件物件。

因為色彩強烈，使用面積太大，易產生俗氣，太刺眼的感覺。

明度大，故招牌、海報、標籤等適合，投射性格的調查，活潑、外向的人，被認為像鮮色調。年輕的男女性，都歡迎這種感覺的男女朋友，但鮮有人希望自己將來的配偶是這種色調意象的人。

明色調的彩度比鮮色調降低了一點，明度則提高了一點，強烈的感覺不如鮮色調，但年輕、明朗而不似鮮色調那麼強烈。

鮮色調用得不當，易產生低俗感，明色調較不會如鮮色調低俗。以前的聯想調查，聯想的內容是：

明朗、活潑、心情開朗、青春、快樂、新鮮、年輕、朝氣、熱情，並且壓倒性地，聯想到少女的人數很多。其他如：

少男、女性的服裝（雖然不一定是穿這種色彩），初夏、小學生、泳裝、康乃馨、朝陽等。

性格開朗活潑而外向的年輕人，其意象類似明色調。

貼鮮艷色調的圖片

活潑開朗

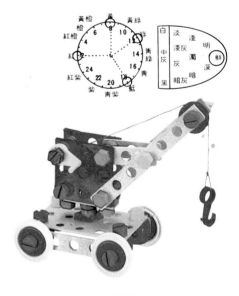

兒童玩具適合明亮色調

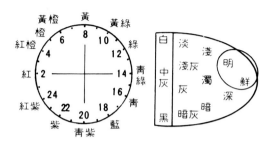

鮮色調、明色調產生明朗活潑的意象

淺色調　淡色調　淺灰色調

　　像春天一樣溫馨明朗，像花一般天眞快樂的年輕女性，是淺色調的心理感覺。更外向活潑，會轉向明色調。更害羞內向、文靜，會變成淡色調。聯想調查時，一般人想到下列的事物最多：女性化、溫柔、輕鬆、活潑、明朗、快樂、舒適、甜蜜、淡雅、幸福、清新無邪、少女，做夢年齡的女孩、兒童、靑少年、春天、夢、巴黎、童話世界、華爾滋等。

　　淺色調和淡色調、淺灰色調，都可以稱爲粉彩色postel color，1984、85、86春夏相當明顯的流行，除了服飾外，甚至家電產品─電熨斗、電風扇、電鍋、自行車、女用機車…等，都出現粉彩色。

　　年輕男性想像中，喜歡的將來配偶意象，選擇淺色調這種感覺的人數總是最多。女性用品要表現年輕、快樂、甜美的感覺，淺色調是很適合的色彩。如果要更文靜、有氣質，則用更淡的色彩，那就要選擇淡色調。要更成熟一點，中年一點，要用淺灰色調。

　　淡色調比淺色調加了更多的白，變成更淡的色彩。淡色調的心理感覺是文靜、害羞、高雅、溫柔的年輕女性的意象。

　　聯想調查中，淡色調的聯想事物是：溫柔、羅曼蒂克、清純、高雅、清爽、純眞、輕愁、氣質、文靜、夢幻、幸福、嬰兒用品、棉花糖、春天、香水、冰淇淋、洋娃娃、純眞的少女、可愛的嬰兒、17、18歲夢幻的少女、林黛玉、瓊瑤小說的女主角…等。

　　淡色調是很有氣質的感覺，也是弱的感覺。表現文靜、柔和、氣質很適合。由淡色調更顯出活潑些，便是淺色調；成熟穩重一點的女性美，便是淺灰色調的意象。

　　淺色調、淡色調加了一些淺灰色，就是淺灰色調。淺灰色調色彩不華麗，但有柔和的內涵，好像嫻淑、文靜的淑女。比擬人的性格時，女性有些人選擇這種色調爲理想的丈夫意象，她們內心想象的人是：好脾氣、好商量、會幫忙家事、和藹的性格的男性。

　　淺灰色調的心理感覺及聯想事物是：高雅、詳和、憂鬱、夢幻、羅曼蒂克、成熟、樸素、消極、朦朧、柔和、文靜、軟弱、忠實、沒有主見、柔弱中的穩重、害羞、猶豫、中庸、平實、有膽量、嫻淑的女性、溫和的紳士、中老年人、淑女裝、黃昏…等。

貼粉彩色色調的圖片

本色調的明度大約在 6～7 附近，彩度 2～3 左右。實際使用的
顏色，可用更淡的淺灰色，那麼女性化，羅曼蒂克的感覺都會加強。

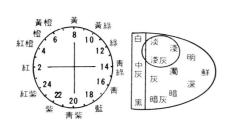

淡雅柔和的粉彩色系列

深色調　暗色調

深色調是鮮色調加暗一點的顏色，顏色加暗，穩重的感覺就會增加，深色調沒有鮮色調那種活潑、動感，但知性、穩重，是相當理想的男性的意象。

以春夏秋冬四季來說，深色調、濁色調是秋天的感覺。淺色調、淡色調屬春天，明色調、鮮色調屬初夏和炎夏，帶有灰色的淺灰色調和灰色調是冬天。

聯想調查、深色調的聯想事物是：

穩重、成熟、深沈、高雅、踏實、情緒不好、有個性、澀、厚重、愁、倔強、理智以及男性、中老年人、成年人的穿著、秋天、淑女、鄉土，有思想有見地的人等。

普通顏色一變暗，就不易被喜歡，如果色彩不但暗，而且又灰的話，就更加不被喜歡了。

暗色調的色彩，個別的色相已經很難判斷，最普遍的心理感覺是重。在美國，曾有過某工廠的搬運工人，一直埋怨搬運的貨物太重。後來，廠方將暗色的箱子改成淺色，裏面的重量不改，工人不知道重量沒有減輕，但已經不埋怨太重了。這是暗色看起來重，淺色看起來輕的緣故。

曾經做過的聯想調查，暗色調的聯想事物是：

穩重、深沈、成熟、消極、黑暗、沒有生氣、嚴肅、高貴、壓力、冷、堅硬、固執、恐怖、死亡、中老年人，有地位的人、礦工、冷酷的人等，可以說是一些嚴肅的心理感覺。

但是暗色調雖然大家都不太喜歡，實際上的用途很廣，凡是要表現高級及正經格調的設計，暗色調是不能缺少的顏色。

貼深暗色調的圖片

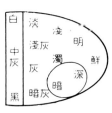

高級，古老穩重的深暗色調

151

灰色調

　　灰色調是一羣灰暗的顏色，以色彩來說是很不起眼的色彩。色彩調查中，灰暗的顏色總是被列為最不喜歡的顏色，明亮、鮮艷的顏色比較容易被喜歡。

　　許多人並不喜歡灰色調，也覺得醜，灰色調是老的意象偏向最大的色彩，男性的感覺強，穩重的感覺也大，也是純樸、鄉土、理性感覺的色調。

　　色彩的喜好調查，橄欖色、褐色、灰色調都是不喜好色。灰色調是各色相加了灰、純粹的無彩色的灰，根據調查，高級的意象比灰色調高。

　　實際上使用色彩時，灰色調是很重要的顏色之一。以純樸的內容取勝，不用色彩吸引人的東西，用灰色調的很多。

　　以服飾來說，男性服裝、男性用品，為了表示格調高，不要花花綠綠，要表現穩重、灑脫、純樸，許多都使用灰色調。

　　服裝的流行，曾有所謂的乞丐裝，故意從不華美的角度來表現樸素率真的美，灰色調就大受歡迎。冬天的服裝、男性西裝，灰色調向來都是很適合的顏色。

　　聯想的事物和意象，普通多數舉出的有下列內容：穩重、樸實、成熟、老成、沈重、有力量的內向、木訥、男性、傢俱、毅力以及消沈、沈悶、無朝氣、曖昧、暗淡、笨重、憂鬱不安、沒有主見、老年、中老年人、失意、生病、乞丐裝等。

　　毅力，耐久的意象是灰色的性格，也是含蓄而有持久性的內涵。人物比擬調查中，有些本身成熟，事業有成的中年女性，希望自己的先生是灰色調的意象，她們心目中的先生，不強調外觀的好看，更注重性格的內涵。

貼灰色調的圖片

傳統古老的灰色調

學生作品例

音樂與色彩練習　新世界交響曲四樂章

音樂與色彩練習　出塞曲

服裝色彩意象作業

花香草香、甜味酸味作業

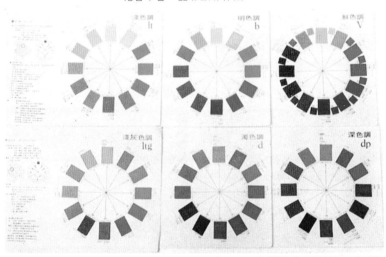

由PCCS 色票貼成之敎材例―色調

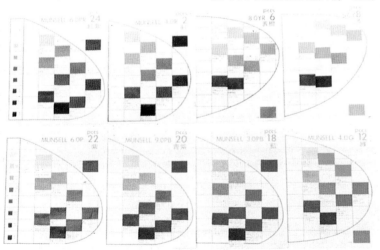

由PCCS 色票貼成之敎材例―色相

用 語 索 引

用　　　語	外　　　　　　語	
色差	(英美) color difference (法) différence de couleur	(德) Unterschied der Farben (日) 色差
色彩	(英美) color (法) couleur	(德) Farbe (日) 色彩
色票	(英美) color chip (法) carte de couleur	(德) Farbkarte (日) 色票
色彩平衡	(英美) color balance (法) balance de couleur	(德) Gleichgewicht der Farben (日) カラーバランス
色彩表	(英美) color chart (法) tabel de corps colorés	(德) Farbentkarten (日) 色彩表
色彩調和	(英美) color harmony, (法) l'harmonie de couleurs,	(德) die Farbenharmonie. (日) 色彩調和
色彩表示（表色）	(英美) color specification (法) spécification des couleurs	(德) Farbmetrik (日) 色の表示
色彩空間	(英美) color space (法) espace chromatique	(德) Farbenraum, Vektorraum der Farben (日) 色空間
色彩刺激	(英美) color stimulus (法) stimulus de couleur	(德) Farbreiz (日) 色刺激
色彩刺激值	(英美) color stimulus specification (法) stimuius (sens physique)	(德) Farbvalenz (日) 色刺激値
色彩知覺	(英美) color perception (法) perception de couleur	(德) Farbwahrnehmung (日) 色知覚
色彩知覺恆常性	(英美) color constancy (法) constance de couleur	(德) Farbenkonstanz (日) 色覚恒常
色彩計畫	(英美) color plan (ning), color scheme (法) plan de couleur	(德) Farbenplanung (日) 色彩計画
色彩強度	(英美) chromaticness (法) chromie chromaticité	(德) Farbart (日) クロマチックネス
色彩感覺（色感）	(英美) color sensation (法) sensation de couleur	(德) Farbempfindung, Farbsinn (日) 色感覚
色彩對比	(英美) color contrast (法) contraste de couleur	(德) Farbenkontrast (日) 色対比

用　　　　語	外　　　　　　　語	
調子（色調）	(英美) tone, (法) le ton,	(德) der Ton. (日) 色調トーン
色彩適應	(英美) chromatic adaptation (法) adaptation colorée	(德) Farbumstimmung, Farbstimmung (日) 色順広
色温度	(英美) color temperature (法) température de couleur	(德) Farbtemperatur (日) 色温度
色弱	(英美) anomolous trichromatism (法) trichromasie abnorme	(德) anomale Trichromasie (日) 色弱
有彩色（彩色）	(英美) chromatic color (法) couleur chromatique	(德) Buntfarbe (日) 有彩色
光	(英美) Light (法) lumière	(德) Licht (日) 光
光源色	(英美) light source color (法) couleur de lumière	(德) Farbe der Lichtquelle (日) 光源色
光澤	(英美) glossiness (法) éclat	(德) Glanz (日) 光沢
同時對比	(英美) simultaneous contrast (法) contraste simultané	(德) Simultankontrast (日) 同時対比
光譜	(英美) CIEñdistribution coefficients (法) coefficients de distribution (trichromatiques) CIE	(德) Normspektralwerte (日) スペクトルト 三刺激値
光譜色	(英美) spectrum volot (法) Couleur spectrale (pl. couleurs spectraux)	(德) spectrale Farb (日) スペクトル 刺激
光譜軌跡	(英美) spectrum locus (法) lieu des radiations monochromatiques	(德) Spektralfarbenzug (日) スペクトル 軌跡
明度	(英美) brightness (法) brillance	(德) Helligkeit (日) 明るさ
明視度	(英美) visibility (法) visibilité	(德) Sichtbarkeit (日) 可視度
明適應	(英美) light adaptation (法) adaptation à la lumière	(德) Helladaptation (日) 明順応
波長	(英美) wave length, (法) la longueur de vague,	(德) die Wellenlänge. (日) 波長

用 語	外	語
表面色	(英美) surface color, (法) la couleur de surface,	(德) die Oberflächenfarbe. (日) 表面色
受容器	(英美) receptor (法) récepteur	(德) Rezeptor (日) 受容器
物體色	(英美) object color (法) couleur de corpe	(德) Körperfarbe (日) 物体色
保護色	(英美) protective color, (法) la couleur protectrice.	(德) die Schutzfarbe. (日) 保護色
亮度	(英美) luminance (法) luminance	(德) Leuchtdichte (日) 輝度
後退色	(英美) receding color (法) couleur retirée	(德) rückgängige Farbe (日) 後退色
前進色	(英美) advancing color (法) couleur avancée	(德) vorrückende Farbe (日) 進出色
原色	(英美) primary colors (法) les couleurs primitives	(德) die Grundfarben. (日) 原色
眩光	(英美) glare (法) éclat	(德) Blendung (日) まぶしさ
流行色	(英美) fashion color, (法) les couleurs de la mode,	(德) die modische Farbe. (日) 流行色
純色量	(英美) color content (法) contenu de couleur	(德) Farbgehalt (日) 純色量
純度	(英美) purity (法) pureté (facteur de purete)	(德) Sattigung (日) 純度
振幅	(英美) amplitude, (法) l'amplitude,	(德) die Amplitüde (die Schwingungsweite). (日) 振幅
淺(柔)色	(英美) tint, (法) la teinte,	(德) zarte Farbe. (日) 淡色
涼色	(英美) cool color (法) couleur fraîche	(德) Kaltfarbc (日) 寒色
補色	(英美) additive complementary colors (法) couleurs complémentaires	(德) Komplementärfarbe (日) 補色

用　　　　語	外　　　　　　　　語	
彩色印刷	(英美) color printing, (法) l'impression en couleurs	(德) der Farbendruck. (日) 色刷り
混色板儀	(英美) Maxwell disc (法) disque colorimétrique	(德) Farbkreisel, Maxwellsche Kreisel (日) 混色円板
彩度	(英美) chroma, intensity saturation (法) saturation	(德) Sättigung (日) 彩度
桿狀體	(英美) pole (法) bâtonnet	(德) Stäbchen (日) カン状体
曼塞爾 色彩表色體系	(英美) Munsell notation system (法) Munsell notation systeme	(德) System der Munsell-Neuwert (日) マンセル表色系
殘像	(英美) after image (法) image consécutive	(德) Nachbild (日) 残像
暗(深)色	(英美) shade, (法) l'ombre,	(德) das Dunkel. (日) 暗　色
著色材料	(英美) colorant (法) matériel colorant	(德) Farbmittel (日) 着色材
黑色量	(英美) black content (法) contenu de noir	(德) Schwarzgehalt (日) 黒色量
單色相計劃	(英美) monochromatic scheme (法) spécification monochromatique	(德) monochromes Schema (日) 単色表示
測色儀	(英美) colorimeter (法) colorimétre	(德) Farbmessgeräte (日) 色彩計
減法混色	(英美) subtractive mixture (法) mélange soustractif (des couleurs)	(德) subtraktive Farbmischung (日) 減法混色
減法混色的原色	(英美) subtractive primaries (法) couleurs primaires soustractives	(德) subtrahierende Grundfarbe (日) 減法混色の原色
減法混色的補色	(英美) subtractive complementary colors (法) couleurs complémentaires soustractives	(德) subtrahierende Ergänzungs- farben (日) 減法混色の補色
無彩色	(英美) achromatic color (法) couleur achromatique	(德) Unbuntfarbe (日) 無彩色
無彩色標尺	(英美) gray scale (法) échelons de gris	(德) Maßstab der Unbuntfarbe. (日) 無彩色スケール

用　　語	外　　　　　語	
暖色	(英美) warm color (法) couleur chaude	(德) warme Farbe (日) 暖色
暗適應	(英美) dark adaptation (法) adaptation à l'obscurité	(德) Dunkeladaptation (日) 暗順應
稜鏡 (三稜鏡)	(英美) prism, (法) le prisme,	(德) das Prisma. (日) プリズム
飽和色	(英美) full color, pure color (法) couleur pleine, couleur pure	(德) Vollfarbe (日) 飽和色
質感	(英美) texture (法) texture	(德) Textur (日) テックスチヤ
CIE 標準色彩表示體系	(英美) CIE (1931) standard colorimetric system (法) Commision Internationale de l'Eclaiage	(德) CIE-Farbmasssystem (1931) (日) CIE標準表色系
標準光源	(英美) specified achromatic lights (法) lumières achromatiques (blanches) spécifièes	(德) Weisses Licht (im farbiretrisch vereinbarten Sinne) (日) 標準光源
錐狀體	(英美) cone (法) cône	(德) Zapfen (日) スイ状体
膨脹色	(英美) expansive color (法) couleur expansive	(德) ausdehnungsfähige Farbe (日) 膨張色
顏料	(英美) pigment, (法) le pigment,	(德) der Farbstoff (das Pigment). (日) 顏料
警戒色	(英美) warning color (法) la couleur protectrice	(德) die Warnfarbe (die Trutzfarbe) (日) 警戒色

配色分析用色相色調圖—請影印供配色分析用

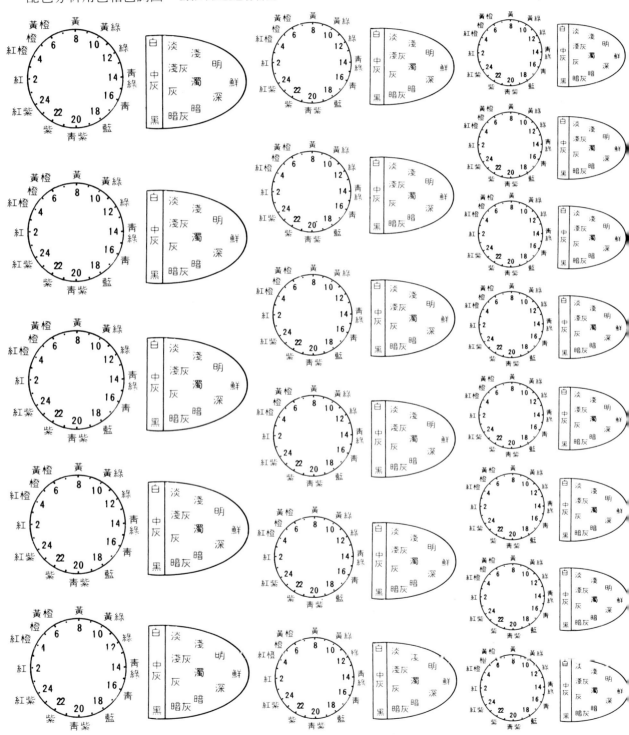

參 考 書 目

王宇清勘訂：中華服飾圖錄，世界地理（1984）台北

明志工專第二屆畢業專刊，1970、台北

沈君山監修，Carl Sagan原著：宇宙時空之旅，宇宙，環華，1977台北

人類的遺產，光復書局　民國69年

地球出版社編譯小組：世界工藝，世界藝術大現 3 地球　民國68年

The New Encyclopedia Britanica, Volume 5,7,10, 15th Edition, Chicago 1974,

Ruskin: Art of High Renaissance, Mc Graw Hill, Milan Italy, 1973

Frans Gerritsen：現代の色彩，富家、長谷川譯，美術出版社，1976，東京

ヨハネス・イッテン，色彩論，大智浩譯，1985，10版，東京

小磯　稔：色彩の科學，美術出版社　1973

福田邦夫：色彩調和の成立事情，日本色彩研究所編，1985，東京

日本色彩學會：色彩科學ハンドブック，東京大學出版社，1985，5版，東京

テレビジョン學會編：測色と色彩心理，日本放送協會，1973，東京

日本規格協會：JISハンドブック，色彩，1982，東京

日本色彩研究所編：調査用カラーコード，1971，東京

Conrad G. Mueller原著：光と視覺の話，Time & Life Book 1968，東京

日本色研事業：配色計畫の指導，1978，東京

川添泰宏、千千岩英彰編著：色彩計畫ハンドブック，1983，東京

日本色研事業：デザインの色彩，1983，東京

三浦寬三：色彩學概論，創文社，1980，再訂第一版，東京

工業デザイン全集，造形技法，柳瀬徹夫：色彩計畫，1982，東京

福田邦夫：赤橙黃綠青藍紫，日本色彩研究所編，青娥書房，1980，東京

日本色彩研究所：色名事典，日本色研出版，1977，東京

千千岩英彰：色を心で見る，福村出版，1985，東京

近江源太郎：色彩世相史，至誠堂，1983，東京

伊吹　卓：賣れる色は何色，にっかん書房，1986，5版，東京

古代中國，世界歷史シリーズ 3，世界文化社，1970東京

文明誕生，世界歷史シリーズ 1，世界文化社，1970東京

小林重順　配色センスの開發，ダヴイツド社，1976，東京

人田昭雄・河原英介：色彩と配色，グラフイツク社，1977

北星圖書目錄
新形象

專業經營・權威發行
北星信譽・值得信賴

建築・廣告・美術・設計

一、美術設計

編號	書名	作者	定價
1-1	新挿畫百科（上）	新形象編	400
1-2	新挿畫百科（下）	新形象編	400
1-3	平面海報設計專集		
1-4			
1-5	藝術・設計的平面構成	新形象編	380
1-6	世界名家標誌專集	新形象編	500
1-7	標誌造型創意與設計	陳孝銘	500
1-8	世界名家兒童插畫專集	陳書源	650
1-9	世界名家標誌設計全集		
1-10	商業名片設計（平面設計應用篇）	陳孝銘	450
1-11	廣告視覺媒體設計	李天來	400
1-12	文字媒體廣告	李天來	400
1-13	商業廣告印刷設計	陳穎彬	
1-14			
1-15	應用美術・設計	新形象編	400
1-16	插畫與插圖	新形象編	400
1-17	商業電腦繪圖設計	陳穎彬	400
1-18	精細挿畫設計	陳穎彬	600
1-19	產品與工業設計（PART 1）	吳志誠	600
1-20	產品與工業設計（PART 2）	吳志誠	600
1-21	商業電腦繪圖設計	吳志誠	500
1-22	商標造型創作（基初篇）	新形象編	400
1-23	插圖彙編（事物篇）	新形象編	380
1-24	插圖彙編（交通工具篇）	新形象編	380
1-25	插圖彙編（人物篇）	新形象編	380

二、字體設計

編號	書名	作者	定價
2-1	歐文字母設計	新形象編	200
2-2	中國文字造形設計	新形象編	250
2-3	英文字體書法設計	陳穎彬	350
2-4	金石大字典	連慕義	300

三、室內設計

編號	書名	作者	定價
3-1	室內設計用語彙編	周重彥	200
3-2	室內設計	郭敏俊	480
3-3	名家室內設計作品專集		600
3-4	室內設計製圖實務與圖例	彭維冠	650
3-5	室內設計製圖	宋玉真	400
3-6	室內設計基本製圖	宋玉真	350
3-7	現代室內設計手冊	陳德貴	480
3-8	精緻室內設計	羅啟敏	500
3-9			
3-10	室內空間設計		
3-11	北歐公寓傢飾		600
3-13	90室內設計師的作品空間		800
3-14	室內設計製圖實務		450
3-15	世界傢飾一覽		800
3-16	商店透視一手繪系列		500
3-17	現代室內設計全集		400
3-18	室內設計配色手冊		350
3-20	現代室內設計圖檢索	新形象編	350
3-21	休閒俱樂部・酒吧與舞台設計		1200
3-23	櫥窗設計&空間處理（初）	新形象編	450
3-24	博物館&休閒公園展示設計		800
3-25	個性化室內設計精華		500
3-26	室內設計&空間運用		1000
3-27	萬國博覽會&展示會		1200

四、圖學

編號	書名	作者	定價
	綜合圖學	朱一雄	250
4-1	色彩計畫	王建柱	280
4-2	李澤藩水彩專集		300
4-3	廣告圖攝影	山崎攝影	400
4-4	基本造型設計概念全集		
4-5	世界名家色彩選集	新形象編	

五、色彩配色

編號	書名	作者	定價
5-1	色彩計畫	賴一輝	350
5-2	色彩與配色（附原色色票）	王建柱等著	750
5-3	色彩認識論		220
5-4	色彩與配色（彩色混染篇）	新形象編	300
5-5	色彩計畫實用色票集（附實用色票）	賴一輝	150

六、服裝設計

編號	書名	作者	定價
6-1	基本服裝畫	蔣本基	400
6-2	基本服裝畫（2）	蔣本基	500
6-3	名家服裝畫專集 1	蔣本基	500
6-4	世界傑出服裝畫家作品展	蔣本基	400
6-5	名家服裝畫專集 1	新形象編	650
6-6	名家服裝畫專集 2	新形象編	650

七、中國美術

編號	書名	作者	定價
7-1	中國名畫珍賞本		1000
7-2	山水寫生	曾文瑞	350
7-3			
7-4	末期名家水墨精選	楊維順	400
7-5	大陸傑出畫家一水彩專輯	新形象編	
7-6	大陸最新挿畫作品	新形象編	350

八、繪畫技法

編號	書名	作者	定價
8-1	基礎石膏素描	陳嘉仁	380
8-2	石膏素描技法專集	新形象編	500
8-3	繪畫思想與造形理論	朴先主	350
8-4	魏斯水彩畫專集	林振洋	650
8-5	水彩靜物圖解		400
8-6	沒骨名畫原色大圖鑑		380
8-7	世界名水彩 1	新形象編	650
8-8	世界名家水彩專集 2	新形象編	650
8-9	世界名家水彩專集 3	新形象編	650
8-10	世界名家水彩專集 4	新形象編	650
8-11	世界名家水彩專集 5	新形象編	650
8-12	世界名家素描專集	新形象編	600
8-15	現代水墨畫	楊恩生	400
8-16	名家水彩作品專集	楊恩生	400
8-17	不透明水彩技法	楊恩生	400
8-18	人體結構與藝術構成	魏道慧	1100
8-19	色鉛筆描繪技法	劉同治	450
8-20	手繪式識別		450
8-21	機械插畫與技法	新形象編	450
8-22	人物靜物的畫法 2	新形象編	450
8-23	超寫實繪畫技法	新形象編	450
8-24	石膏素描的表現技法 4	新形象編	450
8-25	水彩・粉彩表現技法 5	新形象編	450
8-26	描繪技法 6	葉田園	350
8-28	粉彩表現技法 7	新形象編	400
8-29	色鉛筆描繪技法 9	新形象編	500
8-30	油畫配色精要 10	新形象編	400
8-36	畫鳥・話鳥	新形象編	450
8-27	噴畫技法	新形象編	500
8-31	中國畫技法	陳永浩	450
8-32	創意表現技法 11	新形象編	350
8-33 / 8-34	基礎油畫 12	新形象編	450
	噴畫技法	顧立言等著	450

九、攝影

編號	書名	作者	定價
9-1	世界名家攝影專集	新形象編	650
9-2	繪之影	雪溪版	420

十、建築・造園景觀

編號	書名	作者	定價
10-1	周地產投資須知	成榮	500
10-3	最新建築	楊以工	400
10-4	懂地籍的人	黃大偉	400
10-5	開發廣告圖畫例	謝明德	1500
10-6	如何投資成功的房地產	謝田科村	220
10-7	最新建築的設計・現在・未來	曾文瑞	250
10-8	不動產行銷學	曾文瑞	250
10-9	建築繪圖應用法規	曾文龍	300
10-10	探索地底建築之路	洪得娟	250
10-11	深度空間設計 2	曾文瑞	300
10-12	張半山與繪圖、壽的建築	曾文瑞	300
10-13	地政實用法規	陳坤成	200
10-14	開地產繪圖典	陳他成	200
10-15	公共交通法VS房地產	陳坤成	500
10-16	建築設計的表現	新形象編	250
10-17	造園&入不交換法		300
10-21	開地產繪圖典		200
10-23	遊樂場&公路的活法和探勘		300
10-25	土地法規		200
10-26	中小不動產&開發繪圖案例		290

十一、工藝

編號	書名	作者	定價
11-1	工藝概論	工藝編	240
11-2	石雕之美	關玉華	240
11-3	配飾經典技術與應用	蔡烟汾	450
11-4	皮雕藝術技法	蔡烟汾	400
11-5	紙的創造	鐘義明	480
11-6	小石頭的創意世界	新形象編	350
11-7	石膏與藝術應用	新形象編	280
11-8	木雕技法		300

十二、幼教叢書

編號	書名	作者	定價
12-1	最新兒童繪畫指導	陳書源	
12-2	童話書插畫集	新形象編	400
12-3	教室環境設計	新形象編	350
12-4			
12-5	教具製作與應用	新形象編	350

十三、花卉

編號	書名	作者	定價
13-1	世界自然花卉	新形象編	400

十四、POP設計

編號	書名	作者	定價
14-1	手繪POP的理論與實務	劉中興等	400
14-2	精緻手繪POP挿圖	簡仁吉	400
14-3	精緻手繪POP字體	簡仁吉	400
14-4	精緻手繪POP海報	簡仁吉	400
14-5	精緻手繪POP展示	簡仁吉	400
14-6	精緻手繪POP應用	簡仁吉	400
14-8	精緻手繪POP字體	簡仁吉等	400
14-9	精緻創意POP字體	簡仁吉等	400
14-10	精緻手繪POP挿圖	簡仁吉等	400

十五、廣告・企劃・行銷

編號	書名	作者	定價
15-1	如何激發成功創意	西漢松之介	230
15-2	CI與展示	吳江山	400
15-3	企業識別設計與製作	陳孝銘	400
15-4	CI視覺設計（DM廣告型錄 1）	新形象編	400
15-5	CI視覺設計（信封名片設計）	李天來	400
15-6	CI視覺設計（DM廣告型錄 1）	李天來	450
15-7	CI視覺設計（商業包裝點線面 1）	李天來	450
15-8	CI視覺設計（商業包裝點線面 2）	李天來	450
15-9	CI視覺設計（DM廣告型錄 2）	李天來	450
15-10	CI視覺設計（企業名片・卡片設計）	李天來	450
15-11	CI視覺設計（月曆・PR設計）	李天來	450

十六、其他

編號	書名	作者	定價
16-1	中西傢俱的淵源和探討	謝蘭芬	300
16-2	絲印專業技術	速大輝編	220
16-3	兜兜繽紛的世界	王麗	600
16-4	西洋美術史		300
16-5	名畫的藝術思想	新形象編	400

創新突破　永不休止

「北星信譽推薦・必屬教學好書」

新形象出版圖書事業有限公司・北星圖書事業股份有限公司

門市部
永和市中正路498號
電話：(02) 922-9000
FAX：(02) 922-9041

永和市中正路391巷2號8F
TEL：(02) 922-9000
FAX：(02) 922-9041
郵政劃撥：0544500-7
北星圖書帳戶

永和市中正路391巷2號8F
電話：(02) 922-9000
FAX：(02) 922-9041